丹青耀風華

承繼
開創
膠彩藝術

目錄

序

　　臺中市作為臺灣藝術發展的重鎮,市府團隊期待讓全體市民親身感受藝術風華的多采多姿,提升城市的美感與品味,創造舒適宜居且心靈富足的生活環境,逐步落實「富市臺中、新好生活」的願景。

　　「以膠賦彩」的膠彩畫藝術在臺中地區的發展,可追溯至日治時期,從林之助畫塾開啟膠彩畫傳習至臺灣膠彩畫協會的成立,歷經多年的承繼推展,在各大學和現代的繪畫表現當中,膠彩畫課程已形成一股學習潮流。近年以來,膠彩畫媒材的特殊性與多樣表現性的發展,成為國際交流中備受矚目的議題,為這長達一世紀的膠彩藝術開啟新的篇章,儼然成為臺中在地的重要藝術發展特色。

　　為建構臺中藝術史的脈絡,市府文化局主導推動以膠彩為題,透過策展人李貞慧教授與其團隊的研究,梳理 1900 年代至今中部地區膠彩藝術的發展;此研究成果轉譯為時間跨度逾一世紀的膠彩大展,透過 65 位藝術家及其傑出代表作,以中部地區膠彩發展脈絡細細描繪藝術家在歷史波瀾中的堅持及創作之路。

　　臺中市膠彩藝術的發展在歷史洪流中落地、延續及發揚,經過點滴累積與漫長奮鬥,已然開啟新的篇章。此次展出實為記錄臺灣膠彩藝術重要的里程碑,109 年 10 月 10 日起至 10 月 28 日於大墩文化中心盛大展出,竭誠邀請喜愛藝文活動的朋友親臨欣賞這場美麗的藝術饗宴。

臺中市長　盧秀燕

序

　　膠彩藝術是臺中地區極具代表性之領域，為大臺中地區藝術發展藍圖中不可或缺的一塊。文化局於 108 年委託東海大學美術系李貞慧教授進行「中部地區近代膠彩藝術研究案」，梳理中部地區膠彩藝術發展脈絡及創作人才資料庫的普查建置，並以此研究案為學術基礎，於 109 年策劃「丹青耀風華－承繼‧開創‧膠彩藝術」。

　　臺中市作為臺灣的文化藝術重鎮，更致力於膠彩藝術的教育和推廣。其中膠彩畫的正名者林之助教授，其教學傳承係以臺中為主要的活動影響區域，最早的專業藝術團體「臺灣省膠彩畫協會」亦成立於臺中。東海大學 72 年成立當時中南部第一所大學美術科系，首創將膠彩畫課程正式納入學院教學體系之中。此後，許多的前輩藝術家、學校教師更在中部地區的各級學校、畫會、地方文化中心、藝術館等處，推廣經營膠彩教育、學術交流、研習講演、畫會年度大展等，逐漸奠定臺中成為膠彩畫發展的主要區域。

　　為發揚臺中地區這項極具獨出且珍貴的藝術特色，又適逢臺中市立美術館籌備成立之際，本局積極籌劃此檔暖身展；透過李貞慧教授的策展選件，以「起始」、「承繼」、「開創」等展區，邀集 65 位在膠彩藝壇具代表性的藝術家展出。此次以畫塾、畫會與學院的交叉發展為規劃重點，涵蓋國際交流下膠彩的多面向當代表現，將大臺中地區膠彩發展之成果、特色及現況完整呈現。

　　本展亦出版專書收錄大臺中近代膠彩藝術簡史、展出作品及紀事簡表，以延續展覽效益及相關研究成果，並作為建構臺中市藝術史的重要叢書。期許未來膠彩藝術在臺中持續深耕茁壯、雋永璀璨。

臺中市政府文化局長　張大春

丹青耀風華——承繼‧開創‧膠彩藝術

文／李貞慧、林彥良、魯漢平

壹、緒論

日本殖民時期當時稱為「東洋畫」的膠彩畫，因官辦美展主辦者的政策和刻意的培植之下，漸漸取代明清時期延續下來的傳統水墨書畫系統，評審的結果或是後續的評論，也引導至描繪鄉土題材或是細密濃麗的寫生花鳥。後來的「正統國畫之爭」，其實也是在面對主政者勢力或社會氛圍的改變下，因對立的意識形態所衍生的反應。林之助（1917–2008）為了擺脫正統國畫之爭、意識形態下的歷史包袱、重新扎根於臺灣，而用此種以明確的媒材屬性定位出「膠彩」的名稱，可說是一個明智又具備發展空間的選擇。為膠彩畫正名倡議後，更積極透過私人贊助與畫會的成立，以及學院教育努力推展下，重新將古典優美的膠彩畫藝術，再興於當代，進而影響其他學院、公私立相關機構跟進，舉辦各項有關膠彩藝術的研究、發表、競賽或研習活動，以膠彩為媒材的創作，更在近年蓬勃發展的藝術博覽會中，成為新興注目的焦點，讓屬於東方媒材的膠彩藝術，成為當代藝術發展中極具未來性的一項顯學。

臺中市作為臺灣中部主要的文化藝術重鎮，其中膠彩藝術更是大臺中地區最重要的藝術特色之一。不僅膠彩畫正名者林之助，是以臺中為主要的活動影響區域，最早的專業團體「臺灣省膠彩畫協會」（簡稱膠彩畫協會，臺灣精省後於 2011 年改名為「臺灣膠彩畫協會」）亦成立於臺中。另外，於 1983 年成立當時的中南部第一所大學美術科系——東海大學美術學系，也由於創系主任蔣勳（1947–）的遠見，首創將膠彩畫課程正式列入學院教學體系之中。此後，許多的前輩藝術家、學校教師更在中部的各級學校、畫會、地方文化中心、藝術館等處，推展膠彩教育、學術交流、研習講演、畫會年度大展等深度工作推廣之下，中部地區尤其是臺中在多年的經營之後成為膠彩畫發展的主要區域。

膠彩藝術在各方面的經營發展之下，逐漸擴大影響至全國以及國際交流等層面，其規模與影響力日增，不僅極具研究價值，同時正當臺中市立美術館開館前夕，對於臺中地區膠彩藝術的歷史脈絡進行系統的整理、整體發展與潛能的梳理，進而可提供未來館藏、展覽策劃、文獻脈絡與膠彩藝術發展專題之研究參考。

本文配合臺中市立美術館成立，特以中部地區膠彩藝術發展為範疇，透過文獻蒐集以及田野調查活動，探討膠彩畫藝術從日治時期以來，歷經時代變革、傳承、學術與國際交流等，其所具備不同程度代表性的藝術家，藉以探討在這些議題下所傳達的轉變或承接的意義。

研究範圍從日本統治時期以來至當代的藝術活動，以及從事創作的人口普查，並從中與不同時期藝術家進行訪談或普查，梳理其學習歷程、創作相關活動及思維。藉由各個不同時期創作者的學習軌跡或發展，論述其在中部膠彩發展歷史的影響與時代脈動之間的關聯性，本文以「中部地區近代膠彩藝術發展」為範疇，也進行史料的整理與論述，其範圍界定如下：

（一）空間範圍：出生、設籍或主要創作活動於中部（臺中、彰化、南投、苗栗）地區之膠彩畫創作人口為主要調查對象。

（二）時間範圍：日治時期至當代。

（三）媒材範圍：以使用膠彩為主要創作媒材的藝術創作者。

（四）條件範圍：年齡滿 25 歲，並以膠彩媒材創作 3 年以上者為採計準則。

貳、中部地區膠彩發展脈絡—歷史波瀾中的堅持

一、起始：師徒畫塾教學與地方團體的發展

「以膠賦彩」的古典繪畫方式在日治時期（1895–1945）由日本引進臺灣美術教育中，加之當時官辦美展的引領下，成為日本統治臺灣之後，在短短二十幾年間即取代了水墨畫的主流地位。其新式的美術教育課程中，聘請了日本合格的師資，如鄉原古統（Gobara Koto, 1887–1965）及村上英夫（Muragami Hideo, 1897–1988）、木下靜涯（Kinoshita Seigai, 1887–1988）等人來臺授課或參與公辦展覽的審查，藉由學校教育、課餘指導以及畫會團體等，引進了近代的西洋畫及日本畫，並因此促使臺灣的美術發展，從原來的清末傳統書畫系統中，產生了觀念和畫法上的轉變。1927 年臺灣總督府轄下的教育會所主辦的「臺灣美術展覽會」（簡稱臺展），以及後來於 1938 年改由臺灣總督府主辦的「總督府美術展覽會」（簡稱府展），這兩項官辦美展受到日本當局的重視與主導，也因而對當時臺灣的美術發展產生了關鍵性的影響。此時期所發表的東洋畫出現了許多對於臺灣自然風土與特殊風情的寫生，以強調觀察與素描、造型嚴謹、色彩鮮亮典雅，呈現出生活的傳統特色及地方色彩為主要訴求。影響所及，因此引起本省畫家對於學習東洋畫的熱情而陸續赴日學習，例如呂鐵州（1899–1942）、陳進（1907–1998）、林玉山（1907–2004）、陳慧坤（1907–2011）、林柏壽（1911–2009）、陳永森（1913–1997）、林之助…等。

1945 年臺灣光復，隨著 1949 年國民政府播遷來臺後，臺灣畫壇開始起了人員結構上的變化，因此激起了正統國畫的論辯之戰，論辯能力強者大都是隨著國民政府來臺的大陸學者，他們認為臺籍畫家所畫的作品屬於日本東洋畫系統的繪畫，而非正宗的國畫，加上當時社會氛圍對於戰後日本的負面觀感，使得發語權以及政治資源上均處於弱勢的臺籍畫家，無法在這樣的情勢下與之抗衡。此時期在官辦美展或是提供師資培育的師範學院系統中，大都是由大陸來臺的水墨畫家所主導，因此學院中的美術教育，也只能教授水墨方面的國畫課程，所以使得臺灣當時在未正名前的膠彩畫學習，僅僅只能存活於私人畫塾的方式來進行。

在如此艱難發展的困境中，臺灣光復初期時的膠彩畫因學習管道的困難而日漸衰微。除此之外，不僅無法透過學院的教育推廣，連原本在官辦美展中依存於國畫第二部的膠彩藝術，也於 1974 年第 28 屆「臺灣省全省美術展覽會」（簡稱省展）裡，被摒棄於此項官辦美術競賽之外。在這期間，林之助為延續膠彩畫的傳承，聯合當時仍在持續創作膠彩畫的藝術家，於 1972 年組成「長流畫會」並持續發表創作作品。另一方面則利用臺中師專教學課餘時間，於家中教導並出資提供顏料、紙張等，給對於膠彩畫創作有興趣的學生使用，傾注個人力量培育傳授的師徒教學方式來延續膠彩藝術。因此當年的臺中師專（現國立臺中教育大學）優秀學生黃登堂（1928–2014）、廖大昇（1939–）、林星華（1932–）數位，以及後續加入的曾得標（1942–2020）、謝峰生（1938–2008）等人，才

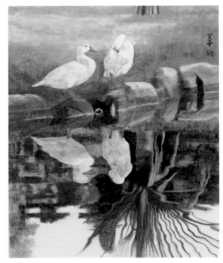

林星華〈搖曳的水面〉
2013　膠彩紙本　65.2×53cm

廖大昇〈晨幕〉
2009　膠彩紙本　120×120cm

曾得標〈朝霧〉
2010　膠彩紙本　91×116.7cm

謝峰生〈凝視〉
1996　膠彩紙本　65×85cm

得以跟隨林之助學習此項媒材的繪畫技巧，這段時間的沈潛奠基，也因而孕育了良好的基礎。二次戰後雖經歷一段不算短的沉寂時間，但因這項繪畫除了能承繼傳統中國繪畫的本質外，也因為持續關注在鄉土藝術與寫生精神的方向，加之以這些前輩畫家不斷執著地默默耕耘，因此還能在臺灣美術史上留下一個空間，膠彩畫藝術也才得以在臺延續，並等待時機重新崛起。

此後，林之助不斷提出主張為「膠彩畫」正名，倡議以動物膠為接著媒材的命名觀點，讓膠彩畫拋開了正統國畫的意識形態，而有了以媒材屬性界定的明確定義。在獲得學界與大眾的認同支持，且於 1977 年正式在《雄獅美術》、《藝術家》兩本雜誌中有了專文的報導，同年 6 月更在臺北龍門畫廊舉辦，臺灣繪畫史上第一次以「膠彩」為名的「全臺膠彩畫聯展」。膠彩畫一詞的論點也在此項明確的定義後，逐漸步出發展的困境，因此於 1980 年第 34 屆的全省美展終於又重新恢復國畫第二部的評審機制。同時期林之助、林玉山、陳進、蔡草如（1919–2007）、許深州（1918–2005）等 5 位膠彩畫家為連署起始，由林之助所指導的學生中，臺中師專（現國立臺中教育大學）畢業的曾得標、畫塾學習的謝峰生，兩人帶著此份「臺灣省各級人民團體發起組織申請書」的簽署名冊於全臺奔走連署下，獲得政府正式立案，於 1981 年 12 月在臺中市立文化中心成立「臺灣省膠彩畫協會」，使得膠彩畫在臺灣能有明確而有依據的推展管道。此後藉由每年所舉辦的膠彩畫巡迴展覽，讓「膠彩畫」的名稱更廣為大眾所知，並引起社會的關注，膠彩藝術終於有了發展的新契機。1983 年的第 37 屆省展開始，也重新將「國畫第二部」獨立改稱為「膠彩畫部」，從此讓膠彩藝術正式步入臺灣官辦美展的行列，並確立了膠彩畫在臺灣藝術發展史上的定位。

當年協會的會員有 58 名，由林之助擔任首屆理事長，隔年 1982 年於臺中市立文化中心舉辦第 1 屆的「全省膠彩畫展」後，每年舉辦會員聯展一直持續至今。早期協會成員大都以林之助畫塾中的學生為主，其後並進而吸收其私人畫塾中的再傳弟子，師承關係濃厚。協會除了有發揚膠彩畫的基本宗旨外[1]，透過每年舉辦畫會聯展，鼓勵會員積極參加競賽，在後來省展的比賽中亦屢獲佳績，致力使膠彩畫於省展中佔有一席之地，不僅會員人數日漸增加，也是膠彩畫在正名之後重要的發展平臺。

成立於臺中市的臺灣膠彩畫協會是目前臺灣膠彩畫領域中，會員人數最多並參與各項公募展覽最為積極活躍的一個畫會。在膠彩畫還沒有正式被納入學院教育的時期，臺灣膠彩畫協會的成立，擔當推動膠彩藝術相關展覽與教育推廣的重責大任，例如謝峰生、曾得標、林星華於 1983 年在臺中市立文化中心文英館開設「膠彩畫研習班」，至 1989 年曾得標於臺灣省立美術館（現國立臺灣美術館，簡稱國美館）亦再次開設。歷經這些重重努力後，

1　臺灣省膠彩畫協會基本宗旨：「提倡我國固有傳統文化、發揚優美國粹、研究、創新以提高膠彩繪畫領域，並發掘美術人才，提拔新秀，推廣社會美術教育，藉以加強三民主義文化精神建設，改進社會風氣為目的。」

詹前裕〈聖殿的祈禱〉
2008　膠彩紙本　91×72.5cm

張貞雯〈夏夜晚風〉
2019　膠彩紙本　52.6×45cm

終於形塑出膠彩藝術傳承發展的美好願景，但此時學習的管道主要還是以單純個別開班的形式傳授，或是畫會活動和年度展覽作為管道來推廣。作品仍多見日治時期以來官辦美展的影響，主要以追求具有臺灣地方性色彩或鄉土題材為多，專職創作者少，影響層面就會有所侷限。

　　1983 年在中部膠彩發展史上是一個重要年份，此時臺中東海大學成立當時中南部第一所美術科系，在創系主任蔣勳三次拜訪已經退休的林之助，並力邀開課之後，終於在 1985 年正式將膠彩藝術導入學院教育課程，讓膠彩畫的發展開始有了新的轉變，也是經由學院體制的教育推廣，終於打破單一管道的私塾傳承方式。

　　林之助於東海大學美術系教授膠彩課程的期間，授課三年裡除了詹前裕（1952–）外，曾得標、趙宗冠（1935–）等幾位膠彩畫家也參與課堂協助和學習，之後由旅日畫家李鴻儒（1953–）短暫授課後，則由接下兩任系主任職務的詹前裕，於 1991 年起逐步建立膠彩課程的階梯式架構，以期提升膠彩畫能有完整的學習模式。課程增設的同時亦逐年增聘多位留學日本各校專攻膠彩的師資，如 1991 年回國的陳慧如（1965–）、1993 年的李貞慧（1961–）以及 1997 年的張貞雯（1966–）等校友。從最初僅有一年的膠彩課程，增加到大學部一至四年級均設有膠彩課程，並將課程設計以循序漸進的方式，由唐宋古典的工筆、青綠山水畫法入門；絹本、紙本等基底材的繪畫訓練，到個人創作形式的磨練與開發、保存修復與概念組織等，建構出完整的基礎訓練，重新賦予膠彩畫多元的表現技術及創作

趙宗冠〈玉山春曉〉
2003　膠彩紙本 145.5×224cm

李貞慧〈朝時〉
2016　膠彩紙本　88×176cm

方向的思考。學院裡完整的課程引導，也促使膠彩藝術的表現與時俱進，趨於多樣化的同時，東海大學美術系也自然而然地成為培育國內各校膠彩教育的重要師資來源，並成為中部地區膠彩藝術蓬勃發展的重要因素之一。

二、承繼：學院課程與研習推廣的推波助瀾

　　膠彩畫在亞洲不同國家的名稱各異，六世紀時經由佛教傳播將中國的設色技巧傳入日本，結合傳統的大和繪、佛畫、障壁畫等，逐漸演變成現在的日本畫。日本畫在日治時期帶入臺灣，在官辦美展的倡導影響下成為當時的主流繪畫之一。而在中國所發展的重彩畫或是岩彩畫，則是承接自唐宋以來的工筆設色與壁畫表現，此三種名稱不同的繪畫均源自於中國古代，但隨著時代演進及所在區域的歷史脈絡影響，造就出屬於各個地區不同風格與技法上的演變。但發展至今，近代日本畫受西方藝術影響，大量使用礦物顏料的層層敷染以及當代流行議題的表現；中國的岩彩畫，則強調以礦物顏料表現出如壁畫的質地，更延伸至研究古代色彩和綜合媒材繪畫表現的大型作品；而臺灣的膠彩畫，則是強調以動物膠為接著媒劑，調和、礦物、水干等顏料與金屬箔類，並結合臺灣文化特色和現代思潮所發展的作品，雖然名稱不同，但是以相同媒材，各自發展表現出屬於區域性獨特的膠彩藝術。也因為各地區域形成的特性發展提供了創作上多元的想像，促使了研究學者、創作人才互相交流的需求，恰好提供了臺、中、日聯合舉辦研討會、策劃交流展的最佳時機。

　　繼東海大學成立美術系之後，1993 年國立彰化師範大學也成立美術系，郭雪湖之女、臺灣藝術教育推動者郭禎祥（1935–）為創系主任，聘請詹前裕在國立彰化師範大學開設膠彩課程，此可視為膠彩在學院教育中的第二波啟動。1995 年東海大學美術系申請成立研究所，並首開研究所主修膠彩組別先例，納入美術研究所傳統模式的分組當中，且聘請郭禎祥擔任研究所膠彩課程教席，至此階段膠彩在學院紮根已臻完備，並逐步成長為獨立專業學術研究的領域，也因此吸引了此時期大學剛畢業，有意願持續研究膠彩的年輕學生，例如羅慧珍（1967–）、謝宜靜（1971–）、饒文貞（1972–）、謝靜玫（1975–）、詹琇鈞（1976–）、許惠茹（1978–）、鍾舜文（1978–）、許瑜庭（1979–）、陳誼嘉（1980–）、黃柏維（1982–）、陳珮怡（1984–）……等。

謝宜靜〈思〉
1998　膠彩紙本　112×145cm

謝靜玫〈孤〉
2000　膠彩紙本　116.5×91cm

陳珮怡〈有我在〉
2015　膠彩絹本　45.5×32.5cm

詹琇鈐〈天明時所有的夢都將曝白〉
2016　膠彩絹本　45×45cm

羅慧珍〈我的太陽〉
2017　膠彩絹本　45×53cm

許瑜庭（鹿向夷）〈金花〉
2009　膠彩紙本　15×13cm ×12（組件）

陳誼嘉〈一如往昔〉
2012　膠彩紙本　91×116.5cm

許惠茹〈悠閒時光〉
2011　膠彩紙本　112×162cm

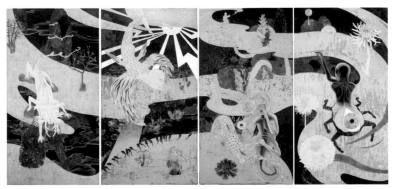

黃柏維〈個人神話〉
2011　膠彩麻布　196×100cm ×4（組件）

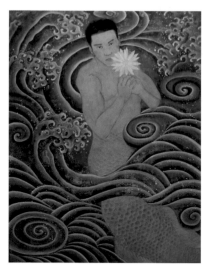

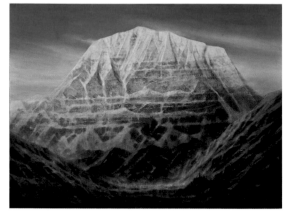

林彥良〈聽海〉
2007　膠彩紙本　146×112cm

王怡然〈牡丹雪〉
2002　膠彩絹本　117×73cm

高永隆〈聖山──轉山〉
2011　膠彩紙本　150×200cm

　　致力拓展國際視野的郭禎祥於 1996 年邀請韓國膠彩畫家吳泰鶴（Oh TaeHak, 1938–）為客座藝術家，彰師、東海學生均能共同上課拓展視野，隔年更在東海大學藝術中心舉辦個展。除了美術系的正式課程，膠彩專業主要的規劃導師──詹前裕，配合時任國美館館長倪再沁（1955–2015）的建議，分別於 1999 年、2000 年起在東海大學推廣部陸續開辦碩士、學士學分班，並由美術系的專兼任老師擔任課程的教師。除了提供公務員進修，也期待藉由推廣課程散佈膠彩的種子到大眾之間，而其中多位學分班成員後來也進入了東海美術的大學部或研究所，成為東海膠彩教育從社會層面所吸引的學習者。詹前裕更於每年策劃膠彩方面的專題展覽，其中多次與中國廈門大學進行膠彩與岩彩的交流展覽及研討會議，並邀請中國岩彩藝術家來臺短期教學。2005 年與 2007 年邀請岩彩畫家、廈門大學教授張小鷺（1952–）到校短期客座，以增加學生求知的廣度與深度。除此，在正式課程之外，不定期舉辦日本與中國的膠彩參訪，與廈門大學藝術學院、廈門美術館、中央美術學院、中國美術學院、新疆克孜爾古代石窟考察，進行實際的教學及展覽交流。

　　隨著對外交流越來越頻繁，學生求知上的需求也明顯增加，因此陸陸續續在大學美術及美術教育相關科系中，為了因應學生需求而紛紛設立膠彩畫相關課程，並列為選修科目或隔年開課。如國立新竹師範學院（現國立清華大學藝術與設計學系）、國立屏東師範學院（現國立屏東大學視覺藝術學系）的美勞教育學系、國立臺灣師範大學美術學系、國立藝術學院（現國立臺北藝術大學）、國立臺灣藝術學院（現國立臺灣藝術大學）等也陸續開設膠彩畫或相關課程。而同在中部地區的大葉大學造形藝術學系於 87 學年度，國立臺中教育大學美術學系於 90 學年度之後，相繼開設的課程名稱亦各式各樣不盡相同，除有一些學校是以「膠彩」名稱開課外，亦使用「重彩畫」、「彩繪與壁畫」、「表現技法」、「書畫材料學」或「中國傳統繪畫」等名稱，學生們對這項東方媒材的興趣日增，透過學校教育的推廣，便成為中部地區膠彩藝術蓬勃和快速發展的重要因素。經過這些年的推展，膠彩畫課程已經在各大學和現代的繪畫表現當中，形成一股學習潮流。此時全臺的膠彩教育已可說是從林之助的畫塾年代正式而穩定地進入學院的教育體制時代。

　　接受各大學學院教育畢業後的年輕創作者，陸續赴日本留學或短期交換，觀察學習當代日本畫的各種表現與新論述，留學歸國後，進入學校任教或持續攻讀學位，透過越來越多不同學校教育的推廣，豐富了臺灣膠彩畫多樣的表現形式與嶄新風格。同時受到西方繪畫表現技法以及當代藝術思維

的影響，結合傳統水墨畫趣味風格的膠彩畫創作形式，也在學院的教學體制中不斷發酵，逐漸演進成為臺灣膠彩藝術的新脈絡。許多學生畢業後繼續從事膠彩藝術創作，或者進入研究所深造，加深加廣了膠彩藝術的影響層面，也為膠彩創作人才培育提供了最佳的管道。膠彩藝術在歷經學院教育洗禮之後，不僅僅再興了臺灣膠彩藝術的榮光，承接傳統並接軌當代，多樣的風格表現也引領著臺灣現代膠彩畫創造無限可能的榮景。尤其是近年來，不論是學校課程、各類研習課程的年輕族群也漸有增多的趨勢，或許是此媒材的多樣變化，也或許是此媒材在表現上更能貼近個人表徵，加之以國家或地方級美展競賽、推薦展、畫廊的投入和鼓勵等，使得年輕創作者有著各種的機會、願景，也可說是形成目前蓬勃發展的原因之一。

除了有計劃的在學院課程建構階梯式學習與研究型教學，以及各種形式的國際交流之外，東海大學的詹前裕更於 2001 年起籌劃「暑期膠彩畫夏令研習營」，並獲得財團法人紀慧能藝術文化基金會的長期支持，共同架構出互助的模式，形成一個可長可久的關係。至今已邁入第 20 年，研習營主持人由詹前裕開始創辦，而後李貞慧於 2011 年開始接手，2020 年開始則轉由林彥良（1970–）負責主持工作。活動主要目的向社會大眾推廣，以膠彩為媒材的繪畫創作，廣泛接受膠彩藝術愛好者報名參加。特別的是研習營從 2003 年開始的進階班課程，規劃每年邀請一位日籍膠彩藝術家，此後的十餘年，延聘了日本各藝術大學教授來臺參與課程講授（如右圖表所示），吸引眾多社會或學院裡的藝術菁英參與。同時也透過學校國際講座的安排，在校學生及畢業系友也能觀摩技法示範及評圖講座，共同交流創作經驗。同時在每年暑期策劃專題膠彩展的方式，作為提供臺日膠彩藝術的交流平臺。在這些活動中，不僅達到實質深入交流的目的，也讓日本藝術界、學界對於臺灣膠彩藝術的發展和現況有了更清晰的輪廓。

每年開辦的膠彩夏令研習營期許將學院中的教學資源帶入社會，希望能向下紮根到國中小學教師，以及社會中愛好膠彩藝術的一般民眾。無疑地，研習營的開設不僅把膠彩之美與材質的特殊性，藉由每年授課教師的輪替、多彩多樣的膠彩技法，成功吸引及推廣到各個階層。從一開始國中小學教師、專業人士的參與，到如今歷經 20 年開課的堅持，更普及到各年齡層、各行業的國內外人士。研習營從一開始的四週課程、四位教師的授課，到四週初階、一週進階的改變與耐力賽課程，再修正成兩週初階課程、一週進階課程的精簡版，是在教師與學員的體力負荷最佳狀態之下所調整的結構，也就是在第 6 屆之後確立此形式。夏令研習

膠彩畫夏令研習營國際講座列表

年　度	姓　　名	翻譯老師
2003	竹內 浩一（京都市立藝術大學）	張貞雯
2004	箱崎 睦昌（京都嵯峨藝術大學）	林彥良
2005	中野 嘉之（多摩美術大學）	林彥良
2006	松村 公嗣（愛知縣立藝術大學）	廖瑞芬
2007	山崎 隆夫（京都市立藝術大學）	張貞雯
2008	宮廻 正明（東京藝術大學）	彭偉新
2009	林 潤一（京都嵯峨藝術大學）	林彥良
2010	大野 俊明（成安造形大學）	林彥良
2011	竹內 浩一（京都市立藝術大學）	林彥良
2012	岩永 てるみ（愛知縣立藝術大學）	廖瑞芬
2013	渡邊 信喜（日展評議員）	林彥良
2014	關 出（東京藝術大學）	林彥良
2015	中島 千波（東京藝術大學）	林彥良
2016	畠中 光享（京都造形藝術大學）	林彥良
2017	宮 いつき（多摩美術大學）	廖瑞芬
2018	北田 克己（愛知縣立藝術大學）	林彥良
2019	岡村 桂三郎（多摩美術大學）	林彥良

廖瑞芬〈南風〉
2007　膠彩紙本　100×100cm

白田譽主也〈頭上樂園〉
2018　膠彩紙本　162×130cm

林必強〈流瀑——秋韻〉
2018　膠彩紙本　97×162cm

營的推廣教育，除了東海大學美術系裡最早的專兼任膠彩師資——詹前裕、李貞慧、張貞雯、王怡然（1969–）進行初級班的課程開始，之後更邀請國立臺中教育大學的高永隆（1962–），以及國立屏東教育大學（現國立屏東大學）的陳英文（1952–）擔任課程教席，2004 年起更納入甫自日本回國的林彥良，東海大學美術系研究所畢業的羅慧珍，以及有家學淵源、留日學成的廖瑞芬（1968–）來東海大學兼任外，爾後也成為研習營的主力教師。漸漸地返臺或本地培養的藝術家日益增多，2014 年加入的徐子涵（1964–），以及年輕優秀創作者陸續成為研習營的生力軍，如彭偉新（1980–）、陳誼嘉、白田譽主也（1984–）、陳珮怡、吳逸萱（1991–）、黃柏維等，教師的世代交叉輪替配置，也藉此提供不同面向的創作風格與理念，對於漸趨多元表現的當代膠彩藝術注入了活潑的元素。

三、開創：國際交流與地方美展平臺的興盛

1995 年臺灣省立美術館（現國立臺灣美術館）與膠彩畫協會共同舉辦「膠彩畫淵源‧傳承及其影響學術研討會」、2008 年文建會（現文化部）、國美館所舉辦的「美麗新視界——臺灣膠彩畫的歷史與時代意義」、2009 年國立勤益科技大學舉辦「承先啟後——臺灣膠彩畫的過去現在與未來」等，為中部地區膠彩藝術蓬勃發展打下重要基礎，對於檢視膠彩藝術研究生態及整體發展也具有相當重要的意義。

近二十年來，臺灣膠彩畫協會的會員也重新回到學院進修，因此在繪畫觀念和技法上也開始有了改變，協會的掌舵者也漸漸地在世代的交替之下，青壯世代的林必強（1973–）與任教於大學的廖瑞芬，除了接續傳承擔任理事長的職位外，更具企圖心地思索協會未來的發展。因此努力開拓新成員的來源與靈活的展演活動規劃外，也致力結合學界於 2017、2019 年共同舉辦國際學術性論壇的研討會、協同林之助紀念館共同合作，舉辦多面向膠彩相關小型精緻講座等策略的運用。此舉不僅成功引導會員深化個人創作理念，進而帶動社會上一般民眾對膠彩的認識，扮演了更積極推廣的角色，在這兩三年的努力之下，終於在協會的年度會員聯展中呈現出顯著的成效，也令人對協會未來的發展寄予更高的期待。

此外，與大陸岩彩畫家交流頻繁，於國立臺中教育大學美術學系執教的高永隆，除了與臺灣膠彩畫協會合作舉辦「臺灣膠彩畫國際論壇」以外，多年來也在中國美術學院王雄飛（1961–）的邀請之下，於中國文化部、杭州中國美術學院的「重彩岩彩高級研究班」開設講座課程。由於高永隆對

礦物顏料研究的興趣與引導，開啟了臺灣廠商對天然礦物顏料的製作之門，多年來也成為日本、大陸進口的礦物顏料之外，可提供臺灣膠彩創作者顏料的一個重要來源。臺灣幾處顏料販售或製作的廠商，除了材料供應上的便利性外，也與學校合作提供鼓勵年輕創作者的措施，積極協助推展膠彩藝術人口。而近年來日本東京藝術大學保存修復科荒井経（Arai Kei, 1967–）亦多次率團與臺灣各大學院校就膠彩發展進行學術互訪交流。

如今膠彩藝術已在幾所大學中設置課程，以膠彩為主要創作的年輕教師進入高中任教後，也漸漸以各種模式進行教育推廣，影響所及的創作人口有逐年成長與年輕化的趨勢，同時許多公私立單位的公募或徵募競賽，也陸續將膠彩從水墨項目中另外獨立出來，或是新增設立膠彩畫部。除了全國美術展外，在中部地區成立的許多徵件或競賽展覽，如臺中市大墩美展、中部美展、臺中縣美展、藝術薪火相傳——臺中市美術家接力展、彰化縣美術家接力展、苗栗美展、磺溪美展、南投縣玉山美術獎等等，都陸續涵蓋膠彩畫類別，與以往省展時期對照，因為各類型比賽的管道多元，比起僅能由單一管道求取得獎或參展的省展時期，此時期年輕藝術家追求夢想的機會大幅增加。

除此之外，臺南的南瀛美展、桃園的桃源美展、新北市美展等各地方政府所舉辦之公募展，也與時俱進增設了膠彩畫部。另外以新竹、桃園以北的膠彩畫家為主要成員，於 1990 年由黃鷗波（1917–2003）邀請林玉山、陳進、陳慧坤等前輩畫家擔任顧問，成立了「綠水畫會」，專為膠彩創作者提供另一專屬舞臺。在 2006 年起舉辦《綠水賞》的膠彩公募展，是全臺唯一以膠彩為單一項目的公開競賽，除了增加膠彩創作發表的園地，也成為許多創作者爭取榮譽的重要競賽。而透過這些公開徵募比賽優厚的獎勵，更激發了膠彩藝術的活絡與能見度。

從各項公募展的得獎者來看，不僅比例上漸漸年輕化，同時近年對於作品保存修復觀念的關注、繪畫材料上的研究、當代議題的討論等日漸重視，再加上網路的發達促進了國際知識領域上的交流。年輕的創作者有別於過去傳統的表現方式，越來越多在當代創作思維或議題上的探討、繪畫技巧與媒材特色上的混搭表現，形成獨特個性的視覺美感和另一種震撼！

除了上述所提各項競賽的發表平臺之外，近年來從公部門的邀約或是各校策劃的推薦展，均以年輕的創作者或是甫出校門的學生為鼓勵對象，更即時搭上藝術市場的蓬勃發展，每年在北中南各地，以及海外所舉辦的藝術博覽會展覽活動，也成為許多創作者發表作品、重要的新興舞臺。其中膠彩畫媒材的特殊性與多樣的表現性，成為臺灣、日本以及中國藝術博覽會，備受注目的東方媒材。公募比賽的激勵與藝術市場的興起，除提供膠彩創作者有更大的創作原動力外，結合當代藝術的活潑新表現，更鼓勵許多年輕創作者熱情投入學習膠彩畫創作。

參、中部近現代膠彩潮流中的畫家

在近代膠彩歷史的流變中，膠彩發展過程歷經各種波折與困難，但由於膠彩的吸引力和特質，總會散發出特別強韌的力量。在中部近代膠彩發展過程中，不同年齡層的世代裡，都可見到為了延續此媒材而努力爭取的身影，或不斷地追求自身在繪畫能力或美學上增進的創作者。本段論述將以作家個人的介紹為主軸，個別說明每位創作者在近代膠彩發展歷程中所努力的重要事蹟和作品特質。除具有獨特性、重要性或連結性的考量外，希望也能藉此點狀的紀錄與創作解析，呈現中部創作者的生命歷程與時代演變下所交織出來的網絡，並與前段所述之歷史演變互相對應，從而梳理出臺灣中部膠彩藝術發展之脈絡及軌跡，也冀望能藉此讓社會大眾更全面理解膠彩歷史的整體輪廓。

一、林之助與初期畫塾學生

作為近代膠彩發展史上重要的代表人物，整個膠彩的近代史幾乎是圍繞著林之助的一舉一動，也由於他的努力與熱情，無私提攜後輩與對中部美術發展的堅持，膠彩畫在中部才能建立一席之地。林之助生於臺中大雅，1939 年畢業於日本帝國美術學校日本畫科（現為武藏野美術大學），師事兒

玉希望（Kodama Kibo, 1898–1971）奠定棻實繪畫基礎。1938 年作品〈黃昏〉曾入選日本第二屆新興美術院展，1939 年作品〈米店〉入選第 26 屆日本畫院美展，以及 1940 年作品〈朝涼〉入選紀元二千六百年奉祝美術展覽會。1941 年作品〈夕陽〉參加兒玉希望畫塾研究展獲第一獎，1942、1943 年分別以〈母子〉、〈好日〉參加第五、六回府展獲特選第一名，獲頒總督獎兩次等。1946 年起任教於臺灣省立臺中師範學校（現為國立臺中教育大學）教授素描、水彩等課程，也在臺北實踐家專（現為實踐大學）教授色彩學課程。

1954 年創立中部美術協會、1981 年結合國內膠彩畫家組織成立臺灣省膠彩畫協會並擔任首屆理事長，並曾多次擔任全省美展評審及評議委員，致力於戰後臺灣膠彩畫的發展。1977 年更提出以「膠」為媒介來命名的「膠彩畫」創作類項名稱，並經由《雄獅美術》、《藝術家》等雜誌報導，而沿用至今，1983 年第 37 屆全省美展也在林之助的推動下正式成立膠彩畫部。1985 至 1987 年三年之間因東海大學美術系創系主任蔣勳的極力邀約下，首創正式於學院中開創膠彩畫授課的先例。而退休旅居美國之際，仍掛念臺灣膠彩畫的發展，因此每年均於特定時間回臺參與膠彩畫協會的聯展並與藝術各界交流團聚。

林之助年輕時便展現才華，得獎連連，但 1941 年太平洋戰爭爆發，因此回到臺灣未再返日，並以家人為題材持續作畫，臺灣光復之後，則取自生活事物改畫臺灣風土及彩繪臺灣形貌，並挑戰西方的創作手法與技巧，為膠彩畫的表現擴展多種樣貌，晚年作品以花鳥寫生為主，呈現穩健與唯美的風格趨向。在臺中師專（現國立臺中教育大學）任教期間無法正式教授膠彩畫，但仍以此為基地，於授課之餘培育膠彩畫的人才，成立「師生研究會」私下以自身材料資助有興趣學生學習，也因此培養出許多人才，由於長年致力膠彩畫的發展及地位的提升，林之助也被譽為「臺灣膠彩畫之父」、「臺灣膠彩畫導師」。2006 年，更以 90 歲高齡榮獲行政院文化獎以及臺中市榮譽市民獎章等獎項。

黃登堂、林星華、廖大昇、蘇服務（1938–）等位是早年追隨林之助的學習者，皆為屬於謙和而不與人爭的個性，各自在自我的工作領域中努力不懈持續至今仍堅持的創作者。黃登堂出生於南投，畢業於臺灣省立臺中師範學校（現國立臺中教育大學）美術科，為早期林之助的學生，與林星華、施華堂（1937–）、廖大昇等人至家中學習膠彩畫畫法。並與林之助共同編寫國小美術教科書，如 1969 年於國立編譯館、青龍出版社等，分別出版美術課本及教學工作指引等，積極推廣基礎的美術教育。作品喜用紙漿裱於畫面製造粗糙的肌理，風景畫面渾厚有力，植物花鳥作品則生動活潑、色彩溫婉而具寧靜氛圍。

林星華生於臺中市，1952 年畢業於臺灣省立臺中師範學校（現國立臺中教育大學）。早年跟林之助學習膠彩畫，林星華將膠彩作為忙碌生活中自娛的一種方式，1951 至 1995 年間入選多次全省美展，期間並曾獲得第 10 屆省展主席獎。1952 至 1992 年間，參與臺陽美展多次入選，也獲得第 16 屆臺陽獎、第 54 及 55 屆銀牌獎等。但至 1986 年於教育界服務 34 年退休後，為了學畫毅然選擇至日本兵庫教育大學藝術教育研究所進修，並取得碩

蘇服務〈一品清蓮〉
2002　膠彩絹本　72×162cm

士學位，在日期間更轉赴京都研究膠彩繪畫，回國後至今持續活躍於膠彩的創作，目前為臺灣膠彩畫協會會員，也從 1982 年起每年參與協會年度的聯展、1997 年入選臺中市第 86 年度資深優秀美術家，1999 年起也每年參與臺中市當代藝術家聯展和女性藝術家聯展等。

在創作上畢生尊崇恩師教誨，大都以寫生，關注大自然裡得到的靈感，從巧妙的規律中創造屬於自己的意境，作品中細膩溫婉的筆觸與色彩，散發女性特有的氣韻及人文特質，1996 年於臺中市立文化中心（現臺中市大墩文化中心）舉辦生平第一次個展，並出版《林星華膠彩個展》畫集。2019 年以 88 歲高齡，林星華展現女性強韌的創作力，再次於同處舉辦個人畫展。創作方向多元，舉凡花卉、蟲鳥、人物甚至到抽象小品，構圖嚴謹、溫和的色彩中蘊藏豐富的語彙，靜謐而樸素的繪畫天地中，充分顯現林星華個人獨特的氣質與風格。

廖大昇，臺中市清水人，畢業於臺灣省立臺中師範學校（現國立臺中教育大學），1957 年間師事林之助，並參與最早的師生研究會共同研究學習膠彩畫，1958 年作品曾入選全省美展，於同年再獲中部美展第二名。1968 年轉任臺中市清水國中美術班教師，1990 至 1992 年擔任臺中縣美術協會理事長，1992 年獲頒臺中縣美術家特殊貢獻獎。1978 年清水地區在地藝術家自組成立牛馬頭畫會，希望為清水人文特色、自然生態、歷史足跡等以藝術作品推動在地文化，廖大昇為創始人之一。

廖大昇於 2000 年登記完成後擔任理事長至 2004 年，期間舉辦各種活動活絡地方增進藝術氣息；2003 至 2005 年接任臺北市膠彩畫綠水畫會理事長，並創辦「綠水賞」之公募美展活動；2004 至 2006 年接任臺中縣葫蘆墩美術研究會及臺中縣兒童美術教育協會理事長，此期間亦辦理各項展覽及活動，並致力推動兒童美術教育，以及爭取《美育獎章》的徵選以鼓勵美術教師，廖大昇以自身的能力及資源為推動家鄉的美術教育而努力，卻謙沖自持而從不居功。曾任臺灣膠彩畫協會、綠水畫會評議委員，以及全國美展、大墩美展、中部美展等各大美展評審委員。

創作作品早期以花鳥寫生為主，後因旅行對各處美景多有感懷，因此中期之後風景及人物作品日益增多。花鳥作品偏向平面裝飾性畫風，光鮮豔麗的花朵配置優雅古典色彩的器皿，自成一格的畫面組成，有如古玩賞遊般雋永難忘。平和清新卻充滿新鮮光線下的風景作品，也常因畫面中獨特的色彩及空間區隔配置而使人流連忘返。

蘇服務出生在南投縣魚池鄉，1951 年就讀埔里初中（現南投縣埔里國中）時經蕭木桂（1903–1972）啟蒙。1960 年從省立臺中師範學校（現國立臺中教育大學）畢業，1964 年再考入國立臺灣師範大學藝術系（現國立臺灣師範大學美術學系），1968 年畢業於臺師大。大學就學期間領受黃君璧（1898–1991）、溥心畬（1896–1963）、林玉山等多位知名藝術家在水墨或工筆繪畫之學習。1980 年創設全國第一家產品設計公司兼模型工廠。1991 年回歸繪畫，並師事林之助、許深州兩位老師，自此致力研習進行膠彩繪畫創作之路。

1992 年起加入臺灣省膠彩畫協會，1993 年起客居加拿大 11 年，藉由蒙特婁植物園豐富的花卉、禽鳥，潛心鑽研花鳥膠彩絹本繪畫。1993 年舉辦第一次個展，1996 年起加入臺灣綠水畫會。

作畫理念認為花鳥畫是東方精神文化的呈現，除了與大自然和諧相處，也從大自然中寄託心靈與汲取精神糧食。蘇服務自小生長在南投鄉間，對於大自然的記憶是他生命中最珍貴的內心寶藏，因此他根植於大地土壤的單純與赤子的浪漫，造就他在花鳥繪畫中的狂熱與虔誠，即使自稱起步較晚，但畫面設色優雅、平和安靜的情境頗具個人的性格特質。

二、畫會的組成與推展

中部近代膠彩發展中，除了在膠彩畫的正名，以及膠彩教育在時代波瀾中延續生命的前輩畫家林之助外，臺灣膠彩畫協會成立時的重任、協助協會運作的兩位重要的推手是早年在林之助畫塾的得意門生──謝峰生與曾得標。

謝峰生於臺南縣北門鄉（現臺南市北門區）出生，1953 年至高雄從詹浮雲學習肖像畫並兼學膠彩畫，憑藉高超逼真的人像繪畫能力，為他年輕時期養家以及培養優秀寫實能力的一個途徑。1955 年首次入選第 10 屆全省美展，1957 年即遠赴臺中向林之助學習膠彩成為師生研究會一員。由於勤學不倦積極參與比賽亦獲獎連連，且連續於第 20 至 25 屆臺陽美展大放異彩，1964 年則被推薦為臺陽美術協會會員，之後也擔任該會理事、常務理事一職。1964 至 1972 年間，獲得第 18、23、26 屆全省美展第一名殊榮，1976 年更與年齡相仿、理念相近卻以不同媒材創作的年輕畫家共同組成「具象畫會」也維持二十年之久，並於每年冬至前後舉辦年度畫展。

1981 年與曾得標勤訪全省前輩畫家簽署，積極籌組臺灣省膠彩畫協會（現臺灣膠彩畫協會），成立後並受聘擔任首屆總幹事，更於 1995 年繼林之助之後當選協會第 5、6 屆理事長。同一年作品獲臺灣省立美術館（現國立臺灣美術館）典藏，並與前輩郭雪湖同赴法國夏瑪利爾現代美術館展出，年底臺灣省立美術館舉辦之「膠彩畫淵源傳承及其影響學術研討會」擔任籌備委員及單場主持人。2001 至 2006 年擔任全省美展評議委員，並於 2001 年受邀於臺中市立文化中心（現臺中市大墩文化中心）舉辦首次個展、2007 年則受國立臺灣美術館邀約舉辦「謝峰生七十膠彩畫回顧展」。

謝峰生創作題材大都以風景寫生為主，作品風格穩健、注重寫生與畫面構圖及造境，經常反覆推敲思索，可見他對藝術創作的熱情。強調須以大自然為師，於獲取靈感後以自身主觀想法與情感融合後再進行創作，尤其他童年生活在南部鄉野之故，更常以鄉野題材入畫，色彩多以平實、質樸純真樣貌呈現。

曾得標生於彰化縣彰化市，畢業於臺灣省立臺中師範專科學校（現國立臺中教育大學），於國中教師退休後從事專職創作。早年就讀臺中師專期間，因林之助任教於師專教授水彩、色彩學等課程，曾得標勤學不倦，一年級時隨即延攬加入師生研究會，接受林之助於師專宿舍義務教授的膠彩繪畫學習行列之中。且於 1962 年首度以油畫規格裱框參與比賽，改變原以國畫規格計價之膠彩藝術市場。同時以〈古壁〉獲第 17 屆國畫部第二獎、〈門神〉獲全省教員美展國畫部第二名、〈廟角〉獲第 25 屆臺陽美展國畫部臺陽礦業獎等三件作品獲獎。

隨後在全省美展第 21、23、26 屆得第三名殊榮，更於 1973 年第 27 屆全省美展第二部奪得第一名。曾得標於多年教學後，為使初學者有更多的膠彩學習相關知識，於 1994 年出版了《膠彩畫藝術——入門與創作》，推廣膠彩的學習，也嘉惠對膠彩有興趣深入學習的創作者。除了曾任教國小、國中之外，也擔任多項美展典藏委員、審查委員和臺灣膠彩畫協會評議委員、臺中美術協會理事等職位。

曾得標亦是林之助推動膠彩畫的左右手，1981 年擔任林之助發起組織成立臺灣省膠彩畫協會的聯絡人，邀請國內膠彩畫家林玉山、陳進等 38 位聯名簽署，創立協會後接任總幹事，長年來對於協會的發展以及工作的運行著力很深，並擔任第 7、8 屆理事長一職。作品早期以臺灣鄉土特色以及大地的土黃色系為主要創作邏輯，中期對藍綠色系則有著特別的喜好，表現出臺灣山水的自然靜謐、和諧安定的景象；晚年則以花鳥和悠閒悅目的田園風光，來傳遞人與自然之間和諧的共處之道。

施華堂在彰化縣鹿港鎮出生，1955 年畢業於臺中師專（現國立臺中教育大學），從呂佛庭學習水墨，1955 年向林之助學習膠彩敷色之法，作品融合水墨筆意與膠彩色彩的趣味。1974 年至 1976 年曾參加長流畫會，1974 年由呂佛庭指導之下，成立國風畫會並擔任總幹事。1982 年也曾參與膠彩畫協會的籌組工作，1985 年獲全省美展永久免審查資格，1994 年受邀於臺灣省立美術館（現國立臺灣美術館）展出，亦歷任中部美術協會、膠彩畫協會理事，為發展中部美術盡一份心力。

趙宗冠、陳淑嬌（1951–）、簡錦清於臺灣省膠彩畫協會成立後加入，除創作不斷外，在接續協會工作或組織小型研究會、畫會進行發表，在文化局推廣班、網路教學推展上也有一定程度的影響力。趙宗冠生於彰化縣秀水鄉，高中時期受吳秋波（1925–2013）啟蒙指導，1965 年進入中山醫學專科學校（現中山醫學大學），1988 年獲日本東邦大學醫學博士學位，並為中山醫學院婦產科之副教授。繪畫與醫業成為趙宗冠人生中互為表裡，互

施華堂〈月世界〉
1982　膠彩紙本　116×85cm

陳淑嬌〈嬌彩〉
2012　膠彩紙本　145.5×112cm

蔡清河〈平安〉
1993　膠彩紙本　116.5×90cm

相支持之趙式生活信念，而其妻唐雙鳳（1935–）也隨夫長年一起創作不懈，鶼鰈情深令人稱羨。由於對臺灣的風景情有獨鍾，早年起即不斷嘗試用不同媒材繪製臺灣各地的風貌，近年則更擴及世界各地的風景寫生，並不斷自我挑戰進行大型畫面的製作。

　　原本就以色彩豐富的畫面著稱，這幾年更是畫風強悍、自由、隨心所欲地運用亞熱帶色彩，強調臺灣精神的表現，個展豐富且持續不斷產出的作品能量少有人能及。早期於 1988 年起獲第 42 屆全省美展高雄縣政府獎，1989 年獲第 43 屆教育廳獎、1990 年優選、1991 年第 45 屆首獎。於此之後，不僅各項繪畫作品持續獲獎，亦以膠彩及油畫獲法國藝術家沙龍入選並遠赴巴黎展出，更常獲聘參與各項美展之評審。

　　除了勤於創作發表，醫學成就亦見於各項醫事活動與獲獎中。此外，推動藝術發展的工作亦不遺餘力，創立數個畫會並被推為理事長，2005 年之後創作與發表頻繁，也擔任臺灣膠彩畫協會、中部美術協會、彰化縣美術協會等評議委員職位。勤於參與各項畫會事務與展覽，而醫師工作亦不停歇，是一位理性與感性結合的創作者。

　　陳淑嬌生於臺南市，1977 年畢業於臺南家專美工科（現臺南應用科技大學），1983 起師事謝峰生學習膠彩畫，並曾於 1985 年起至東海大學美術系林之助課堂上參與研習三年。1986 年獲第 32 屆中部美展市長獎，1986 至 1989 年屢獲臺陽美展第 49、52 屆銀牌獎、第 50、51 屆金牌獎。1987 至 1988 年獲全省美展第 41 屆教育廳獎及 42 屆優選等；此外在 1989 年獲得第三屆南瀛獎之後，更上層樓於 2002 年獲得陳進藝術文化獎，2018 年再獲臺中市 107 年度表揚資深優秀美術家。目前隸屬臺灣中部美術協會、臺陽美術協會會員，曾擔任大墩美展、中部美展、臺陽美展、全國美展等之評審委員，以及臺灣膠彩畫協會常務理事、臺灣中部美術協會常務監事、臺中市美術協會監事等職務。

　　除個展多次之外，與夫婿蔡清河（1952–）夫唱婦隨共同舉辦膠彩畫展多達七次。曾於 2006 至 2009 年於臺中市文化局、社會局長青學苑教授膠彩畫研習課程，同時期也舉辦多次師生聯展，更長期經營部落格的教學網站，分享膠彩知識與各項資訊。陳淑嬌以人物創作為主，佐以典雅的花卉植物描繪。背景空間圖案及色彩繁複多樣，厚塗表現技法中蘊含著東方氣韻美。從早期帷幕式的裝飾表現到目前的超現實空間組成，不變的是優雅的人物與細緻唯美的色彩，辨識度極高的作品令人印象深刻。

簡錦清〈喜樂〉
1991　膠彩紙本　91×232cm

賴添雲〈失落的文明〉
2017　膠彩麻布　91×72.5cm

　　簡錦清（1955–）生於臺中市南屯區，1977 年畢業於臺灣省立臺中師範專科學校美勞組（現國立臺中教育大學），並以水彩畫為創作方向，就學中受林之助啟蒙、指導。畢業後正式投入謝峰生門下，開始膠彩學習歷程。自我要求不斷的簡錦清，47 歲再次進入學院就讀提升自我的藝術觀念與創作深度，期間參與各項活動並時時自我進修，2005 年畢業於國立新竹教育大學美勞教育學系（現國立清華大學），取得碩士學位。1982 年獲第 30 屆中部美展國畫部第二名、1984 年第 39 屆全省美展膠彩畫部及 1987 年第 50 屆臺陽美展國畫部之優選，1988、1989 年起獲第 43 屆全省美展膠彩畫部優選、第 44、45 屆教育廳長獎，及第 46 屆省政府獎，並獲全省美展永久免審查資格。1991 年起更於臺陽美展國畫部第 54、55、57、58 屆中，獲得各兩次的銅牌獎及銀牌獎。

　　1993 年獲選第 6 屆「臺中縣藝術家接力展」於臺中縣立文化中心展出個展。早期創作多以鄉土題材，後因遊歷各地並自我挑戰，積極創作大件作品多達 20 幅，例如〈臺中之美〉、〈元陽冬霧〉等。屢任全省美展、各縣市美展、大墩美展等審查委員，並接任第 9、10 屆臺灣省膠彩畫協會理事長一職。作品多元不拘泥形式，多從旅行中感悟，以繪畫做探索事物的本質；從文化的情感轉換，尋找生命中的真理，並藉以陳述自我的情懷與信仰。

　　持續創作不斷的還有師承前輩畫家黃鷗波、許深州的賴添雲（1948–），畫作以潑灑的筆法講述對歷史遺跡的情懷，恣意瀟灑的韻味中帶入吟誦客語文學的詩篇。擔任早期綠水畫會多屆總幹事以及第五任理事長，作品除多次獲全省美展大會獎（第 40、44、48 屆）、臺陽美展（第 46、47 屆銅牌獎）之外，也擔任各大美展評審。近年則回到中部並以繪畫、詩文等描繪苗栗家鄉山城的景緻。羅維欽（1947–）為南投埔里人，以海域生態、風景、花鳥為題，作品工整細緻、設色典雅，曾獲第 13 屆桃園美展第一名。對於所繪景物求真、嚴謹的繪畫態度，如同早年於紡織業擔任廠長時的責任心與虛心學習的精神。從溫長順（1925–）、李錦財（1961–）等位學習膠彩，多年來常往返於板橋、桃園之間，熱心參與多處膠彩研習的教學推廣工作。

　　早期（第 9 屆）即已參加膠彩畫協會的倪玉珊（1967–），是臺中前輩藝術家倪朝龍（1940–）之女，目前任教於國立勤益科技大學，畢業於美國加州舊金山藝術大學，曾獲全省美展第 49 屆第一名、第 50 屆第二名。由於家學淵源，對於各種表現形式與藝術思維多有見識，作品中能以多元的視角和批判的思維中探索時代的議題，採以時空交錯、混合媒材與技法，並顯現女性獨有的敏感性格，以個人所感悟的符號討論當代的現象。

羅維欽〈巍峨奇秀〉
1996　膠彩紙本　145.5×112.1cm

倪玉珊〈微光敘事（二）祈〉
2017　膠彩紙本　145.5×112cm

三、學院教育的規劃和國際連結

　　由於東海大學美術系的成立，使得中部在膠彩藝術的推廣或延續上能夠進入穩定而日漸堅實的發展。而在學院教育、國際連結及社會推廣教育裡努力規劃實踐的詹前裕，以及持續耕耘的李貞慧，是中部膠彩畫能夠接連不斷地培育年輕創作者的推手。

　　詹前裕為東海大學美術系創立之初的專任教師，生於苗栗縣卓蘭鎮，1975 年畢業於國立臺灣師範大學美術學系、1980 年中國文化大學藝術研究所碩士，早年創作為工筆水墨山水，細膩义雅的畫風具備古典特質。1983 年起任教於東海大學美術學系，並舉辦水墨畫個展。

　　除水墨創作外，亦致力於中國繪畫史的研究，1986 年起陸續出版《展子虔遊春圖考》、《中國水墨畫》、《彩繪花鳥》、《彩繪山水》、《溥心畬繪畫研究》、《張穀年繪畫藝術之研究》等研究書籍。

　　1985 年向林之助學習膠彩繪畫後，轉向以膠彩媒材為主要研究與創作方向，也於 1992 年應臺灣省立美術館（現國立臺灣美術館）委託撰寫《膠彩畫》，並籌組東海大學藝術訪問團赴大陸訪問及聯展。1994 年撰寫《中國巨匠美術週刊──林之助》、1997 年主持撰寫《林之助繪畫藝術之研究──研究報告展覽專輯彙編》、2003 年撰寫《郭雪湖繪畫藝術研究專輯》等書籍。

　　1990 年擔任東海大學美術系系主任期間，致力於大學部各年級膠彩畫課程架構的規劃，更在 1995 年申請成立美術研究所，在傳統組別中增設膠彩組，至此學院中的膠彩教育已臻完備，且於 1995 年主持策劃「東海大學美術系膠彩畫教育十年展」展現教育成果，1998 年更主持教育部獎助之《膠彩畫欣賞與製作》編寫工作，籌辦策劃各項膠彩相關展覽。此外，也開始規劃成立推廣教育美術研究班之學士學分班、碩士學分班課程，2001 年起創設「膠彩畫夏令研習營」之暑期集中講座，更是將膠彩教育推廣至社會大眾，邀請日本各藝術大學、中國的廈門大學等學院師資，至臺灣和膠彩學習者進行交流課程。不間斷地推廣與延伸膠彩的影響力，因此詹前裕也被美術史學者、國立臺灣師範大學名譽教授王秀雄（1931–）賦予「膠彩畫教育之父」的讚譽。

詹前裕於 1997 年後的創作以海岩寫生為主，所發展的〈松石格系列〉保有最初文人雅士風格，更藉由金箋紙的運用，引入金碧山水的特質。〈海岩系列〉更將波濤的動態與透亮的海水表現得靈動而富空氣感。其後在絹本的創作表現中，〈野鳥之夢系列〉、〈雪韻系列〉等鋪陳浪漫與關懷萬物之情。〈聖地系列〉、〈玉山圓柏系列〉則展現強烈堅韌的信仰與堅持。詹前裕擅長絹本朦朧體的表現，在〈野鳥之夢〉系列創作中，發揮此特質，近兩年則創作〈花之夢〉系列，將花卉擬人化，畫出令人想像的空間。

出生於新北市三峽區的李貞慧，是東海大學美術系第一屆的畢業生（1987 年），畢業後隨即擔任助教至 1990 年赴日，並於 1993 年取得日本國立筑波大學藝術研究科碩士。1994 年受聘為東海大學美術系專任講師，同年度起於國立藝術學院（現國立臺北藝術大學）兼任四年、2008 年起於國立臺灣師範大學兼任教授重彩畫課程三年。

2004 年起任系主任三年，2019 年二度接任。赴日前作品以工筆鳥類寫生之膠彩作品為主，1989 年入選第 43 屆全省美展、第 14 屆雄獅美術新人獎；於日本國立筑波大學求學期間繪畫風格轉變，題材以木、石的結構趣味等為主要創作題材，畫風具備抽象、雄渾的躍動感。1992 年入選第 8 回東京セントラル美術館日本畫大賞展；1993、1994 分獲全省美展第 48、49 屆第二名教育廳獎。1998 年參與詹前裕主持之教育部獎助之《膠彩畫欣賞與製作》編寫，2003 年起協助辦理膠彩畫夏令研習營的日本教授特別講座事宜，並於 2011 年起接手研習營主持工作。

自 2003 年起與日本京都嵯峨藝術大學箱崎睦昌（Hakozaki Mutsumasa, 1946–）、日本桃山學院大學山內章（Yamauchi Akira, 1958–）等共同研究古壁畫色彩之保存與修復，並擴及繪畫用膠的研究、規劃國際學術研討會及策展、帶領韓國壁畫之古色復原臨摹工作等。更積極推展東方媒材之基礎學習，2015 年規劃並主持「東方媒材之跨域整合研究計畫」，以此為基礎組織編纂《教材彙編》出版，為東方媒材愛好者提供深入而有系統的材料教學。2004 年起作品傾向在現實景物中寄存內心的情感，寬闊揮灑的雲彩、木石肌理流轉曲折的旋律，到 2014 年荒漠疆域的踏查、2016 年的個展中完全安靜而沈潛的氛圍，李貞慧以作品來陳述個人在生命經驗上的轉變與體悟。

學院膠彩教育裡除了東海大學，任教於國立臺中教育大學美術學系的高永隆，在創作以及生命經驗裡是一位特立獨行的人物，因喜歡探險與旅遊，早年也在西藏學習唐卡，因此高永隆的創作方向中，大都有關西藏的佛像，或青康藏高原的高山或瀑布景觀等等，均成為他主要的創作題材。作品創作方向、樣貌多元，舉凡花鳥、馬匹、房舍等，層層肌理與粗顆粒礦物的運用是高永隆創作上的特質，粗獷的畫面下有著細膩精緻的描寫，游刃有餘的素描能力也充分展現在作品裡的造形和視覺衝擊中。高永隆不斷透過古文明區域研究的旅行，除了親身投入觀察探索、拓展視野之外，藉著孤獨自由的旅行追求生命中的無拘無束，也是他提升創作精神內涵與靈魂寄託的一種方式。

高永隆生於臺中市外埔區，1984 年畢業於國立臺灣師範大學美術系，1991 年取得碩士學位、2012 年取得同校博士學位。早年從事水墨畫創作，曾獲全省美展第 39 屆、高雄市美展第 4 屆國畫部第一名；全省美展第 40、42 屆第二名、第 10 屆雄獅美術新人獎入選等。1990 年就讀研究所後，開始研究重彩及日本畫。1991 年赴日本研究日本畫，1993 年到西藏隨喇嘛學習西藏繪畫，1995 至 1996 年在新疆、北京研究古代重彩並學習各種礦物顏料製作。1997 至 1998 年於法國巴黎國際藝術村（Cite International des Arts）駐村藝術家。創作能量驚人，1996 至 2019 年期間除個展外更出版了 9 本個人畫冊，並多次發表期刊及研討會論文，研究方向著重礦物顏料色彩的研究以及膠彩、岩彩之歷史變革與發展論述。2007 年起擔任中國文化部、中國美術學院的重彩岩彩高級研究班客座教授，更為大陸岩彩繪畫開啟了創作表現之門。2017 年起擔負起國立臺中教育大學與時任膠彩畫協會會長的林必強合作舉辦「臺灣膠彩畫國際論壇」的研討會，進行國際間的交流與探索當代膠彩的論述。

除了在學院中正式學制裡的課程之外，東海大學美術系於推廣部所開的學士學分班、暑期研習營或是臺中市文化局所開研習班的課程，張貞雯與羅慧珍也擔當向社會大眾推廣的重要任務。

生於彰化的張貞雯，於 1991 年東海大學美術系第五屆畢業，指導教授為詹前裕、1997 年受教於日本京都藝術大學美術研究所山崎隆夫（Yamazaki Takao, 1940–），並取得日本畫專攻碩士學位。

回國後曾於國立臺中教育大學及東海大學等多所學校兼任，目前為國立臺灣師範大學美術學系兼任副教授。1991 年起獲第 38、39、40 屆中部美展國畫組優選，1993 年獲第 56 屆臺陽美展入選，1994 年第 8 屆南瀛美展優選。留日期間入選秋季、春季日展、蒼騎展等，也於 1997 年獲第 52 屆全省美展膠彩畫部銅牌獎、1998 年獲 53 屆銀牌獎，以及 1999 年獲第 46 屆中部美展優選等獎項。早期熱心參與各項比賽，回國於大學任教後仍積極創作發表。

創作方向大都以植物為主，創作技法多元，更以多色打底技法表現植物的色彩與空間層次的變化，作品以圍繞在生命的榮枯以及自然循環的方向為主題。常透過豐富的色彩表現，呈現出植物在柔弱外表下所隱藏著的巨大力量，以及擁有強韌的生命力和生命的尊嚴，敘述對生之謳歌與死的感傷。她的花卉蘊藏溫婉、婀娜、昂然和雄壯等特質，以及生命的枯榮循環，豐富了作品圖像與繪畫內涵，創作出獨特風格的作品。

羅慧珍生於臺中市，1992 年東海大學美術系畢業後擔任助教，後考上同校系美術研究所，於 1998 年取得碩士學位，隨後於臺中市私立曉明女中任美術教師一職。2005 年至今擔任東海大學美術系兼任講師教授膠彩畫課程，並多次擔任膠彩畫夏令研習營初級班課程講師。2010 年起至 2018 年間為國立勤益科技大學兼任講師，現為臺中市大墩文化中心藝文研習班膠彩畫講師等。1991 至 1998 年間獲全省美展膠彩畫多次入選、第 52、53 屆優選，中部美展第 39 屆優選、大墩美展第 1、3、7 屆優選和第二名等。

2009 作品〈紫氣〉獲國美館典藏，2011 年獲選第一屆臺中市美術家接力展，2012 與 2014 年於國立勤益科技大學出版《一起去旅行──文化創意事業系繪本教材》、《從零開始學繪畫──圖案學教案》，2015 年也參與東海大學美術系所策劃「東方媒材之跨域整合研究計畫」的教材彙編合著等，目前為臺灣膠彩畫協會理事、岩創膠彩畫會首屆會長。

羅慧珍創作從寫生觀察自然入手，早期以絹本為主，秀麗清雅、靜謐又浪漫。研究所期間以紙本創作為主，廣泛實驗材料的特性，以厚塗、多色表現襯托主題，留白空間的配置導入宗教哲學的情境。對於潛心向佛的羅慧珍而言，認為「一切唯心造」，繪畫的永恆性不外乎是心的詮釋，透過創作不僅使心靈有所寄託，更希望能參透宇宙天地間不變的真理。

四、專業團體與學院合作的力量

年輕中壯輩的一代，帶著理想與熱情連結學院、民間畫會，不斷引導提攜更年輕的創作者，希望在更年輕的世代中帶出膠彩的另一種活力。林必強、廖瑞芬、林彥良除了自身豐富的創作外，更以本身研究上的優勢，在民間協會與學院兩者之間學術上的推展、國際間日本與大陸學者的連結上卓然有成。

林必強生於雲林縣古坑鄉，1995 年跟隨簡錦清老師學習膠彩畫，1996 年於臺中師院美教系（現國立臺中教育大學美術學系）、2006 年國立嘉義大學視覺藝術研究所畢業。作品曾獲全省美展第 59 屆第一名，52、55、60 屆第二名；臺陽美展第 63、64 屆銀牌獎，65、66 屆銅牌獎；中部美展第 44 屆第一名；臺中市大墩美展多次獎項，並於第 12 屆第一名及大墩獎。2009 年獲選「藝術薪火相傳」第 21 屆臺中縣美術家接力展。

2019 年舉辦「與自然的對話──林必強膠彩畫創作展」。作品曾獲國立臺灣美術館、臺中市立美術館、臺中市政府文化局等多處收藏。曾任臺灣膠彩畫協會第 11 任及第 12 任理事長、臺中市大墩美展、中部美術展等多項美術評審。現為臺灣膠彩畫協會、臺陽美術協會、中部美術協會會員、膠

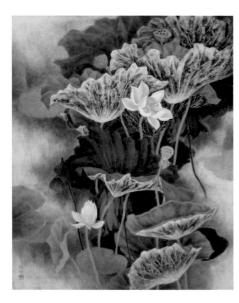

陳騰堂〈蓮綿〉
2014　膠彩紙本　90.9×72.7cm

呂金龍〈城市記憶的片段〉
2016　膠彩紙本　91×72cm

原畫會會長、臺中市東山國小主任。值得一提的是，2017 年首次帶領臺灣膠彩畫協會與國立臺中教育大學合辦國際講座，帶領臺灣膠彩畫協會邁入更高視野與更廣的知識領域。

1999 年與陳騰堂（1954–）、呂金龍（1969–）、吳景輝（1966–）、曹鶯（1953–）、藍同利（1969–）、林萌森（1970–）、彭光武（1970–）等人成立「膠原畫會」，持續膠彩繪畫的研究並於 2000 年舉辦首次的聯展。林必強喜好自然美境，因此常以自然風景為創作題材，將對自然風景的感悟轉化為心境風景，呈現遺世、空靈寂靜的美感。運用岩彩層層敷色處理，呈現多層次的色彩變化質感，並力求岩彩特色最佳顯現。畫面喜以水平方式營造深遠遼闊之空間感，在現實與虛幻的視覺趣味裡自然帶入生命思考的議題。

廖瑞芬生於臺中市清水鎮，其父為膠彩畫的前輩藝術家、林之助的師專學生及畫塾學習者廖大昇，廖瑞芬於國立新竹師範學院（現國立清華大學）時期（1990–1994），寒暑假跟隨父親學習膠彩畫，並在每一年林之助短暫回臺期間，攜帶畫作至柳川住居請教，從此漸漸從水彩的學習進入膠彩畫的領域，於 1990 年起參與臺灣膠彩畫協會的聯展。在林之助的鼓勵之下，廖瑞芬赴日學習，1994 年至東京進入語言學校，1996 年進入愛知縣立藝術大學美術研究所就讀，並師承片岡球子（Kataoka Tamako, 1905–2008）、松村公嗣（Matsumura Koji, 1948–）等教授，1998 年取得碩士學位。1997 至 2001 年期間參與日本與臺灣許多的比賽也獲得優選及銅牌獎的佳績，1999 年更獲得第二屆陳進藝術文化獎的殊榮。

碩士畢業回臺任職於大葉大學造形藝術系期間，徵得當時愛知藝大教授林功（Hayashi Isao, 1946–2000）的同意翻譯《膠彩畫材料與技法》一書，並在 2002 年由藝術家出版社出版發行，此書的出版為學習膠彩畫的愛好者提供了基礎學習的基臺。2015 年也參與東海大學美術系所策劃「東方媒材之跨域整合研究計畫」的教材彙編合著，持續不斷地發表、參展與豐富的作品量，廖瑞芬從 1999 至 2014 年間共出版了 8 本的作品集，展現了強烈企圖心與創作能量，目前為中山醫學大學通識教育中心專任教授，也同時在國立臺中教育大學、東海大學美術系兼任膠彩課程教席，亦於 2018 年起擔任第 13 屆臺灣膠彩畫協會理事長一職，並於 2019 年與國立臺中教育大學主持規劃「第二屆臺灣膠彩畫國際論壇」研討會，對於提升膠彩畫創作者的視野及能見度上不遺餘力。

吳景輝〈一方夢田〉
2017　膠彩紙本　72.5×60.5cm

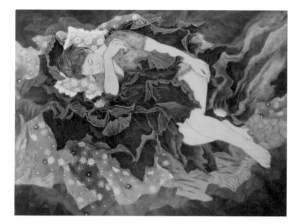

曹鶯〈天香〉
2011　膠彩紙本　112×145cm

　　由於自小練習書法，廖瑞芬對線條除了喜好也有著深度的掌握能力，加上對老莊學說的研讀，創作理念常由莊子的文句中結合自身對臺灣本土意識的探討，從生活週邊的風土、植物的榮枯談述東方繪畫的精神。於教學之餘，除了創作不斷外，更一心希望突破推廣膠彩藝術的桎梏。2020年起與林之助紀念館共同合作，籌劃「深耕計畫」並展開〈四‧時‧講‧座〉系列活動，以四個季節作為分野，每年規劃四個講座活動，成為小而美、靈活且具深度的社會推廣教育。

　　現任東海大學美術系專任助理教授的林彥良生於臺南，1994年於東海大學美術系畢業後，隨即於1996年至日本國立筑波大學藝術研究所就讀，先後受村松秀太郎（Muramatsu Hidetaro, 1935–）和齋藤博康（Saito Hiroyasu, 1941–）指導，並於1999年畢業取得碩士後，因對於日本傳統古典繪畫臨摹以及保存修復具有濃厚興趣，而申請至日本京都嵯峨藝術大學古畫研究科，隨箱崎睦昌學習古典臨摹，並進行佛像相關的研究，也同時在滋賀墨珠堂實習書畫保存修復。2001年回國後，於原國立文化資產保存研究中心籌備處擔任修復研究助理，負責對日本的國際交流與彩繪修復研究，促成臺南市興濟宮門神彩繪以保存現況之修復方式，樹立臺灣建築彩繪修復的標竿首例。並曾於長榮大學、東海大學、國立臺南大學、國立臺南藝術大學等校兼課，教授膠彩畫創作、古典臨摹以及保存修復等課程。

　　創作作品曾獲京都市留學生美術工藝大展金賞，第16、17屆南瀛美展優選，第8、9屆大墩美展膠彩類第一名，第9屆大墩美展大墩獎，並獲臺中市政府文化局、國立臺灣美術館等單位典藏。2003年至今於臺中市大墩文化中心、臺南臺灣新藝、臺北草山行館、港區藝術中心等多處舉辦個展。

　　生活在熱帶南臺灣的林彥良，作品以大膽濃烈的色彩搭配華麗的金箔，表現出屬於南方島嶼燦爛耀眼的光線，並透露著迷離的美感。主要題材除了人物，另外也加入在生活裡隨四季轉換綻放的花卉植物。透過人物與植物花卉的描繪，象徵著生命所蘊藏的情慾騷動，以及對生命熱情的呼喚，交織出有如南島風情的異國情調美學。

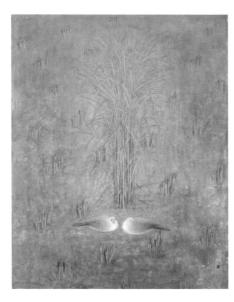

鄭營麟〈豐饒〉
2006　膠彩紙本　116.7×91cm

張秀燕〈惆（一）〉
2008　膠彩紙本　145.5×89.4cm

五、重返學院教育

　　呂金龍、鄭營麟（1963–）、張秀燕（1953–）則是在師範體系畢業後進入職場，同時參與民間畫會的經歷裡，持續不間斷的創作。本身就已經具備很好的繪畫素養，再次選擇回到學院，精益求精且尋找到自身創作上的高峰。呂金龍出生於新北市，早期學習西畫創作，後於臺中市龍峰國小任教期間，隨簡錦清學習膠彩畫，擅長風景與人物描寫。2005 年取得東海大學美術研究所碩士，2019 年取得國立臺灣藝術大學書畫藝術系博士學位。

　　曾獲第 54、58 屆全省美展膠彩畫部第三名、第 60 屆第一名，且於 2011 年以作品〈雨祭〉奪得第 1 屆全國美展膠彩畫部金牌獎，第 8 屆及第 11 屆的大墩美展則分獲第三名與第一名獎項，並奪得大墩獎獎項，第 46、47 屆中部美展分獲第二、三名等。

　　2010 年參加由中國大陸新疆龜茲研究院及廈門大學藝術學院所主辦的「尋源龜茲」活動，進行為期一個月的龜茲壁畫摹寫，且為了開拓更廣闊的膠彩畫創作視野，更於 2015 年留職停薪至日本遊學一年，觀摩當代日本畫之藝術創新理念與表現形式。

　　1999 年起與林必強等人組成「膠原畫會」之研究團體，以簡錦清老師為顧問，陳騰堂為首屆會長，持續 10 餘年間舉辦聯展，於工作之餘仍堅持膠彩畫的創作。目前以「城市記憶」的主題為創作方向，生活所居及隨著旅行所到過的城市記憶，清晰的形象在時間的流逝下已不復存在，但美好的片段記憶卻轉化為創作者主觀的美感表現，將一般不起眼的城市建築作為「圖像符號」，並透過主觀意識的介入，賦予更深刻的精神內涵，期能超脫外在的表相，傳達出一份神聖的美感。

　　鄭營麟於臺中市清水區出生，目前為專職國小校長。1985 年於新竹師專（現國立清華大學）畢業後，隨謝峰生學習膠彩畫，1991 年獲第 54 屆臺陽美展銅牌獎、1992 年獲第 39 屆中部美展第一名，隔年受推薦成為中部美術協會會員，因連續於全省美展獲前三名榮譽，1995 年取得永久免審查資格，同年並獲第 58 屆臺陽美展金牌獎。1997 年畢業於臺中師院（現國立臺中教育大學）美勞教育學系、獲第二屆大墩美展第一名，被推薦加入臺陽美術協會及臺灣膠彩畫協會至今。

創作受日本畫家高山辰雄（Takayama Tatsuo, 1912-2007）影響，在作品的色調或人物的畫法上，採用了較夢幻的象徵手法以及光影氛圍來表現，如夢似真的情境展現了創作者的詩意與浪漫。鄭營麟於 2007 年進入東海大學美術系研究所就讀，畫風呈現個人純粹性的情感與意圖，細膩優雅的植物色彩、繁複紛亂卻錯落有致的草叢雜樹是家鄉的圖像記憶，配置著溫婉安靜的鳥類形象，隱喻著普羅大眾中的你我。2009 年取得碩士學位，除本身教職之外，目前仍致力於膠彩創作。

從油畫轉向創作膠彩畫的鄭營麟有著西方繪畫的古典素養，因而嚴謹的量感、質地的技法訓練，表現在早期的膠彩作品當中。現階段以線描勾勒，平塗敷彩為主，多愁善感而又觀察入微的人格特質，在理性的描繪與特有的比例構成裡，透過「漂鳥」孤寂的「存在感」象徵符號，講述他「異鄉人」的漂泊，以及內心的鄉愁與孤獨感。

張秀燕生於彰化縣二水鄉，1975 年畢業於中國文化大學美術系國畫組，以水墨為主要創作方向，畢業後定居中部於臺中市居仁國中任教至 2004 年退休。由於對創作深具熱情，因此在 2006 年考上東海大學美術系碩士在職專班就讀並專攻膠彩畫，且於 2011 年順利取得碩士學位。1993 至 1995 年獲全省公教美展國畫專業組分獲第 3 名、優選、佳作等佳績。2009 年第 72 屆臺陽美展膠彩優選、第 5 屆綠水賞膠彩優等；2010 年第 15 屆大墩美展膠彩類第二名、第 73 屆臺陽美展優選；2011 年獲第 16 屆大墩美展膠彩類第一名。

張秀燕從豐富且長年的彩墨創作中，重新當學生學習膠彩的虛心與熱度，以及在創作的數量上可說是非常令人驚豔的。她畫中充滿母性情感的特性，藉著夢幻組合的畫面、人物表情和肢體的暗喻、水墨造境的趣味，活潑生動地展現作者對生命的熱情與期待。而精力充沛、接連創作不斷的張秀燕，於近年臺灣水果與花卉的作品中，更能傳達她聰慧的性格。

隸屬於臺灣膠彩畫協會資深會員的陳騰堂、曹鶯、林宣余（1963–），以及於協會第 25 屆之後加入的江錦雲（1948–）、楊玉梅（1951–）、趙純妙（1964–）、陳明子（1972–）、黃美雲（1966–）、洪春成（1969–）、高美專（1966–）等，雖已於職場退休或有其他工作，但為了延續創作能量，在不同年度也陸續進入東海大學美術學系的研究所在職專班進修。

趙純妙〈飛花迎春〉
2016　膠彩紙本　86×156cm

黃美雲〈花季〉
2017　膠彩絹本　70×130cm

高美專〈先知〉
2018　膠彩紙本　116×273cm

林宣余〈歲月無言──自畫像系列〉
2018　膠彩紙本　72.5×60.5cm

陳明子〈方舟〉
2014　膠彩紙本　145.5×112cm

洪春成〈對土地的憐惜〉
2014　膠彩紙本　117×80cm

楊玉梅〈嗨！〉
2017　膠彩紙本　112×146cm

江錦雲〈親子〉
1995　膠彩紙本　112.1×145.5cm

陳騰堂畢業於臺中師專（現國立臺中教育大學）畢業，1993 年開始從曾得標、簡錦清學習膠彩畫，屢獲全省美展、臺陽美展獎項。2000 年時與林必強等人合組膠原畫會並擔任首屆會長。作品富恬靜生活步調及氣息，近年則以枯木、花卉或人物等自由組合，以呈現生命樣態的歌詠。曹鶯於 1998 年起也是從簡錦清學習膠彩，以及參與膠原畫會，作品沈穩、細膩，富悠悠夢境的趣味。林宣余，臺中清水人，於 2001 年臺中縣美展膠彩第一名、2005 獲陳進藝術文化獎及臺陽美展銀牌獎等，人物造型表現強烈，不論在色彩、筆觸、質感表現均傳達出個人明確的主張。畢業於臺中師專（現國立臺中教育大學）的江錦雲，除了早期入東海大學學分班外，亦年年參加東海大學的研習營。參加比賽也連連獲獎，2005 到 2007 年連獲綠水賞第一名及第二名，以及帝寶展、中部美展、大墩美展第三名等。以人物為主要創作取向，常以精緻繁複的刻畫紀錄人物的情感，豐厚的情感藏匿於人物的舉手投足中。

楊玉梅為臺中人，雖較晚開始學習膠彩，但勤奮專注，於 2007 年起連獲第 70、72、73 屆臺陽美展銅牌獎，2006 年臺中縣美展第三名、2008 年大墩美展第二名等獎項。初期以自然結合人生閱歷進行幻象的組構，近期則常以家人形象繪製溫馨的系列作品。趙純妙為趙宗冠及唐雙鳳的女兒，一家在膠彩的創作上有著極大的熱情，也熱心參與膠彩畫協會的各項事務工作。趙純妙除了有家學淵源，也歷經陳淑嬌的啟蒙、東海大學研習營的參與，後又於原先的基礎上再歷經研究所的進修，創作上大量以貼箔的空間挑戰裝飾性的視覺表現，走出屬於自己的天地。

彭俞心〈境隨心轉〉
2016　膠彩紙本　116.5×80cm

陳明子居住於南投縣竹山鎮，於 2009 年參加臺中市文化局舉辦，由陳淑嬌授課的膠彩研習班，學習一年半後進入東海大學的學分班和參與研習營，再於 2012 年考進研究所。作品連獲第 31、32、33 屆桃源美展第三名，創作主題以環境的變遷，導入野生動物配置到不合理的空間，來引起視覺上的衝擊。同樣受現代社會發展的影響的高美專，將自身在科技業的經驗，作品中藉由科技討論生命意涵和關懷弱勢，以符號的組成連結真實與想像的空間。

出生於南投縣草屯鎮的洪春成，1992 年國立臺灣師範大學美術系畢業後進入教學職場，多年後回到學院，2014 年畢業於東海大學美術系研究所，目前任教於國立水里商工。曾獲 2016 年玉山美術獎首獎、2017 年全國美展膠彩類銅牌獎，如同他對於土地深厚的情懷，作品情真意切的描繪，敦厚、飽和的畫面有種使人懾於此種安靜的力量。住在彰化的黃美雲擅以植物的細膩描寫、風吹草動的視覺感來陳述個人的情感，朦朧半抽象的流動線條，組合出歌詠生命的樂章。

李翠婷〈魚躍龍門圖〉
2012　膠彩紙本　72×72cm

另外，前後不同時期在東海大學美術系研究所修業，目前專職在創作或從事教學工作者多位，例如劉雪娥（1961–）、彭俞心（1967–）、陳玉美（1960–）、郭禹君（1967–）、李翠婷（1961–）……等，每個人都有各自的特色與創見。

劉雪娥〈曼妙〉
2018　膠彩麻布　41×53cm

陳玉美〈家有喜事〉
2018　膠彩紙本　80×116.5cm

陳得賜〈秋天的精靈〉
2015　膠彩紙本　108×83cm

　　出生和居住都在豐原的劉雪娥，喜歡以水墨渲染手法，帶進膠彩柔美多變的色彩，表現出對生命的熱情。同樣的朦朧飄渺，但覷睍安靜的彭俞心，則借用光影的變化，調和出詩意的空間。反之，活潑幽默的陳玉美，畫面以厚塗鮮亮平整的色彩，鮮明地顯現作品中人物的性格。李翠婷在 1984 年畢業於中國文化大學美術系，後又於 2012 年畢業於東海大學美術系研究所，現今任教於僑光科技大學，作品發想於發條玩具，用拼貼色塊表現多變的空間，藉由挪用古典的語彙來隱喻或探討當代的議題。

　　專擅絹本工筆、正向積極，畫面總是展現積極生命力的郭禹君（別名郭羲），膠彩則是受蘇服務、趙宗冠的啟蒙。而對於繪畫特別執著，專心致志在繪畫世界的陳得賜（1965–），東海大學美術系肄業，有時也會再回到東海的研習營延續創作熱情，曾獲桃源美展第二名。作品古典氣質濃厚，擅長暈染和工筆畫法。兩人風格完全不同，但細膩的思維、精準地用筆和情境的營造，成功形塑個人特色。

　　相較於多位熱熱鬧鬧在東海大學美術系研究所學習的同齡人士，出生於臺中的林春宏（1969–），1991 年畢業於國立臺灣師範大學美術系，2007 年再次從國立臺灣師範大學美術系研究所畢業，低調而努力地潛心以花鳥為主軸，創作核心著重環境的觀察與體會，於2017 年起連續三年在全國美展獲得一次金牌獎和兩次銅牌獎。畫面常以周遭鄉間的稻田、雜草、群鳥作為主題，以光的表現帶入萬物生命強韌的意象並也提醒著世人對環境的尊重。

六、世代交替與新人崛起

　　王怡然、陳誼嘉、許瑜庭等在學院任教的新一代教師，以明確的個人風格於畫廊定期發表，也引領學院中年輕學子的創作能量。與羅慧珍同為東海大學美術系第六屆的王怡然

郭禹君（義）〈風和〉
2019　膠彩紙本　112×145.5cm

林春宏〈迎曦〉
2019　膠彩紙本　120×152cm

出生於高雄，大學畢業後，1997 年於日本國立筑波大學藝術研究科取得碩士學位。初回國時曾短暫擔任東海大學美術系助教，後兼職於東海大學、國立臺北藝術大學、臺中師範學院（現為國立臺中教育大學）等，2015 年起回到東海大學專任。專長領域中不止於膠彩人物創作，更在水墨、書法、電影藝術、素描等各項藝術學門都有他特別的見解與創作模式。

對於公募展比賽不熱衷的他，除了大學時代的系展，在各項大小公募展比賽中是無法看到他的作品的。作品的發表大都為當代議題方向策展人的聯展邀約，或是四到五年一次的私人畫廊個展，以此來作為他不同階段性作品的發表途徑。他的膠彩作品中以人物為主要表現形式，並誠實地呈現每一個階段的人生經歷與個人在情感上的處理。王怡然細膩且敏感的性格，從作品的基底材選擇、題材內容、繪畫形式等，以安靜平和的一種方式，陳述個人的生命歷程。不論是早期作品的柔媚暗黑系列、隱藏於古典宗教符號的帥美男，或是後來的直陳觀看、名畫符號的套用，作品中以獨特的質地和組成方式，來說明個人對東西方社會在性別議題上的詮釋與看法。

陳誼嘉出生於臺中市大甲區，東海大學美術系的第 18 屆畢業生，後隨即考上同校美術系研究所，並於 2007 年取得碩士學位，2010 年再次從日本國立筑波大學取得藝術學碩士學位，指導教授為藤田志朗（Fujita Shirou, 1951–）。

留日期間於 2008、2009、2010 年等數次入選創畫會秋季或春季展、第 20 回紀念臥龍櫻日本畫大賞展、第 8 回熊谷守一大賞展等。回國後，於 2011 年起分獲大墩美展第 16 屆、19 屆的第二名、第 17 屆第一名。2012 年獲帝寶美展第二名，2011 年入選高雄獎，2012 年綠水美展大賞，2013 年礦溪美展優選、2018 年春季創畫展等獎項。

2015 年也參與東海大學美術系所策劃「東方媒材之跨域整合研究計畫」的教材編纂合著，主要以「箔」的材質介紹與應用為主軸。2014 年曾於日本秋田縣上小阿仁駐村，並舉辦藝術家座談、展覽。目前同時兼任於國立彰化師範大學美術系、東海大學美術系、逢甲大學建築系等校擔任講師，主要教授膠彩或素描等課程。擅長以水干和箔作為創作上的主要媒材，藉由其粉狀分佈厚度與面積的差異，製造色彩疊層上的各種變化。也利用金屬箔的特性，尋求光的表現和物件質地的暗示，透過箔的金屬光感，與水干的澀味，看似矛盾的媒材，相互於畫面中進行交疊，除了視覺的展現外，也享受過程中媒材間的實驗性。陳誼嘉的作品，看似冷冽而理性的畫面，但有濃濃的親情與牽掛深藏其間，總能在簡單、日常的生活物件中，閱讀出她隱藏在內心深處的情感思維與生命痕跡。

本名許瑜庭的鹿向夷，出生於雲林縣虎尾鎮。2002 年畢業於東海大學美術系，2006 年取得東海大學美術系藝術學碩士。同年受聘靜宜大學，並陸續兼課於朝陽科技大學工業設計學系、東海大學美術系、國立彰化師範大學美術系等校。作品曾受邀國際聯展以及多次個展，以及獲得文化部藝術銀行典藏。在獨立創作十年後，因深切熱愛臺灣的生態風景與日本畫家東山魁夷（Higashiyama Kaii, 1908–1999），2015 年起，使用「鹿向夷」作為藝術發表的別名。許瑜庭對空間特性的敏銳與人文情調的組成，純粹簡單的畫面卻有如雋永的詩篇。

2008 年以膠彩專業與李清照私人劇團合作電視劇〈劉三妹〉，獲得第 43 屆金鐘獎美術設計，開啟連續四年「金花與夢露」，以「組件」的互文形式，表達對佛教經典透過景物的「相繼相」傳達「空性」的閱讀思考。2010 年〈十四的月亮〉以雙層日本純金箔與礦物顏料「群綠」極簡的色面，表現日常臨界時刻的獨我狀態。2013 年與中國的南昌大學陳靜（1982–，現為上海大學美術學院副教授）合著《妳那穿大衣，我這下大雨—兩岸女性岩彩膠彩對話》探討 1980 年代至 2000 年代兩岸女性膠彩創作。著重擴張膠彩媒材的風土性，積極進行藝術與社會設計、組織，是一位全領域實踐的藝術創作者。

新興一輩的膠彩創作者，個人生命經驗的剖析結合當代社會關注的議題，在新生代的藝壇中引發討論及社會關注。相較於之前繪畫題材與技巧，新一代膠彩人才輩出，更著重在媒材上的實驗與材料特色，並結合關心的議題與個性呈現。

黃柏維生於臺東市，自長榮大學視覺藝術系畢業後，考取東海大學美術系研究所，並於 2010 年取得碩士學位，2019 年從國立臺灣師範大學美術系創作理論博士畢業。2012 至 2014 年於臺中 20 號倉庫駐村三年，2015 年則獲「臺灣好基金會」邀約於臺東池上駐村數月，目前賃居於臺中市烏日區進行個人創作。2008 年獲屏東獎水墨膠彩類優選、2009 年獲臺灣美術新貌與平面創作首獎，2012、2013 年獲得國立臺灣美術館之青年典藏計畫典藏多件作品，南島國際美術獎銀獎的作品同獲臺東美術館典藏，2013 年臺南新藝獎入圍，2017 年特選獎作品亦獲玉山銀行典藏。同年更完成巨幅畫作〈微霹靂──擬天人合一之態〉改變屏風形式，以高近三公尺而長達十幾公尺的曲面橫軸呈現，企圖讓觀者身體與視覺能融入其中的繪畫裝置。黃柏維旺盛的創作力，緣起於對蟲、鳥、魚類的喜好和南臺灣的視覺色彩，並同時藉由自設虛構的空間、合體的造型，闡述獨特的生命經驗和內在精神層面的探索。

作品以複合媒材的方式，在麻布上打上多層混了顏料的打底劑，並研磨出各種色彩層次後進行繪畫。並以人體作為基礎去解構和組接各種擬態的動物、變形或多重組成的植物造形，似人又似動物或植物的組合，形象在遠觀和近看間有不同的辨識，讓觀者對形體的詮釋發生各種連結，或將人為中心價值的系統崩解、重組等，以期使觀者在觀畫時能產生不同的思考角度或觀點。

另一位年輕創作者，也廣受收藏家喜愛和膠彩學習者所憧憬的陳珮怡出生於屏東市，2007 年畢業於國立屏東教育大學美術學系（現國立屏東大學），因於大學時期便受膠彩畫啟發，並參與數屆東海大學美術系所舉辦的「膠彩畫夏令研習營」，隨後選擇就讀東海大學美術研究所。在學期間對於植物、人物、動物的題材，以及紙、絹、木板等基底材進行多方的嘗試與探索，2009 年始以絹本人物為主要創作方向，受擅長絹本創作的詹前裕指導，於 2011 年畢業並取得碩士學位，於此之後即定居於臺中市。

在就學期間就已經嶄露頭角，畢業後不斷精進畫業並與畫廊合作，穩定以專職膠彩畫藝術工作者的職業身分，參與國內外多項藝術博覽會，持續發表作品至今。若以 2015 年作為創作題材上的分野，在此之前，主要以中性年輕男女結合奇想飾物為主要創作發想，僅偶而出現動物畫之題材。之後轉為以動物繪畫為主，特別是以貓為主角的系列，以精銳的筆法和工整精緻的裝飾，呈現貴族氣質般的貓咪家族。也因此被日本當代人物畫家池永康晟（Ikenaga Yasunari, 1965–）讚譽為東亞地區最出色的貓主題畫家，於是從 2018 年起，開始與日本銀座的秋華洞畫廊長期配合，並出版了首部以貓為主題的畫作專輯。

由陳珮怡對貓的情感與觀察，以細膩、寫實的手法，表現生活中溫暖可愛的貓兒互動，同時運用礦物顏料的精密堆積技巧，表現背景織物的質地，呈現出半浮雕的視覺趣味，讓背景與主題之間產生特殊厚度與質感的對比，作品具備優雅氣質、畫風細膩寫實，卻又具備神秘而令人玩味之氛圍，廣受人們青睞。陳珮怡以純粹由臺灣本地學院教育所培育出來的創作者，卻能將礦物顏料與色彩運用得極為成熟，也引起日本畫廊關注。

林莉酈〈無名麵攤（紅桌面）〉
2016　膠彩絹本　62×113cm

前後在東海大學畢業，選擇先進入職場再回研究所進修，分別畢業於 2007 年和 2011 年的女性作家，同樣也是以絹本作為表現媒介的詹琇鈞和林莉酈（1981-），兩位個性均屬低調而像極山中隱者，如同作品中所呈現的典雅又和煦的氛圍。詹琇鈞利用黑箔薄又易龜裂的特性來結合絹的特質，表現有如窗影的效果，懷舊木框的配置，引入詩意緬懷的風情；而林莉酈則以朦朧的筆法及色彩，隨著絹的纖維讓顏料和水緩慢地向外擴張蔓延，營造如舊電視或照片影像中所見尋常民家，安靜柔軟的筆調、溫暖柔和的色調，很平常但很親切。

2009 年畢業於國立臺灣師範大學美術系的曾建穎（1987-）是南投出身，同年入選高雄獎，隨後就讀國立臺北藝術大學美術創作碩士班，於 2013 年畢業。2010 年獲水墨雙年展佳作、2011 年再次獲得高雄獎水墨膠彩類優選。在年輕的一輩中備受重視，其深具本土文化色彩與造形的作品，對於當代論述中，臺灣發展的美學與議題趨勢上頗能契合。除先後獲得世安美學獎藝術創作贊助、ACC 臺灣獎助計畫之外，也參與許多當代議題的策劃展。

曾建穎〈娛樂〉
2016　膠彩紙本　78.5×108.5cm

曾建穎作品擅於以鮮豔卻協調平穩的色彩、表現細緻的工法，各式堆高技法增強視覺上的感受力，也將膠彩媒材特色自然融入作品當中。他從傳統技法出發，融合當下生活經驗與大眾文化，致力於探索傳統媒材與繪畫語言的當代性，透過描繪人的肉體感官來展現個體的心理狀態，探討精神身體的不適或社會生活中的違和感。以人物的表情或造型、物件的配置，使得這些想像得以具象化，在畫面中看似精美細膩的場景，融合了殘酷、荒謬與虛無的元素，以突顯個人所感受到社會中的潛在暴力。從意象所展現出來的荒謬性中，透過對官能世界的解剖與凝視，試圖在精神性與物質世界的反覆辯證中，思索人存在的意義。

近年大學院校以各種形式，透過各文化局的推廣協助，推薦優秀畢業生參與不同策劃主題的展出，加上各畫廊或藝術市場也以年輕、創作型態活潑、獨特語彙的創作者為推展對象，因此表現方法多元、媒材特殊且獨特的膠彩也吸引住各界的目

許維穎〈Snow forest〉
2016　膠彩絹本　90×170cm

黃敏欽（青木）〈叢綠二十七—春之日〉
2018　膠彩紙本　55×150cm

賴士超〈超市 1122 區〉
2011　膠彩紙本　112×145.5cm

張靜雯〈麥當勞〉
2012　膠彩紙本　94.6×120cm

光。尤其近幾年研究所畢業後，許多年輕人選擇延續在研究所期間所醞釀成形的創作力，除了參加各種單位所舉辦的比賽之外，個展、主題策劃展、推薦展等接連不斷，年輕人的創作活力也令當代的藝術界形成繽紛熱鬧的景象。

　　目前仍在國立臺灣師範大學美術系攻讀博士學位的黃敏欽（1980–）別名青木，為臺中清水人，於 2003 年國立臺中教育大學畢業後，沈潛一段時間才進入東海大學美術系研究所，並於 2013 年畢業，東海大學研究所時期即以草叢自然型態的表情，將外在物質的空間組合內在心靈的情境，組合成特殊的畫面語言、綠白分明的空間分配，簡約又複雜的層次帶給現代空間特別的視覺韻律。同樣在國立臺灣師範大學美術系攻讀博士的許維穎（1980–）則利用材料混合拼裝的特性，營造奇特空間裡的東方繪畫氣質，細緻的畫風，結構安排、材料特性的表現也十分精準俐落。國立臺灣師範大學美術系碩士班畢業的賴士超（1979–）生於臺中，以俯瞰的角度，觀看及建構心中的虛擬空間。發想自建築平面設計圖的靈感，以隔空觀照角度、符號轉換的語彙，漫遊在城市風景裡空間和時間的移動中。

　　白田譽主也是目前居住在臺中市清水區的日本籍膠彩藝術家，日本茨城縣出生的白田，2012 年於日本國立筑波大學藝術研究所取得博士學位，指導教授為藤田志朗，於 2015 年起於臺中定居，來臺之前便已經常在日本參與各種發表。他的創作力豐富且主題、風格明確，對於動物主題執著的他，特別的質感和肌理表現、畫面構成飽滿的衝擊感，形成有趣的視覺。同時將生活中對個性的觀察以及關懷導引入畫面，藉由繪畫來尋回自我的存在和對生命的幽默感。

　　最新一代甫自日本的藝術研究所畢業的新星——張靜雯（1979–）出生於臺中市豐原區，東海大學美術系研究所畢業後，再到日本多摩藝術大學藝術研究所進

修取得碩士。作品以高樓密集的建築線所構築出來，一個個看似相同卻又有不同生活痕跡的窗戶，述說現代人孤獨又疏離的日常。2019 年獲第 37 回上野之森美術館大賞展入選、神奈川縣美術展準大賞等殊榮，同年也獲得南臺灣具指標性的藝術新人獎──2020 臺南新藝獎的肯定。

另外一位作品色彩與張靜雯迥異的是畢業於東海大學美術系，研究所早一年從日本多摩藝術大學畢業的吳逸萱，為苗栗人。作品喜以圓形板構成畫面，藉用金屬箔和材料立體的特質、草花的斑爛色彩引導觀者進入非日常時空通道的想像，作品多次入選三菱商事 ART GATE PROGRAM 及第 45 屆春季創畫會等。2020 年剛從日本國立筑波大學藝術研究所取得碩士的張伊雯（1993–），臺中出生，大學畢業於國立彰化師範大學美術學系，所畫人物具細緻雕琢美感，常將人物與物件交疊在異想空間中，講述抽象的概念和感受。

國立臺中教育大學美術系畢業後進同校研究所進修的則有賴楚穎（1993–）、簡維宏（1993–），而中教大畢業後再到國立臺灣師範大學的陳瑞鴻（1986–）等位，即時的人生經驗與同步社會的樣態，是目前年輕創作者取材上常用的方式。陳瑞鴻出生於澎湖，但成長於臺中，2020 年獲全國美術展膠彩類第一名。作品融合水墨韻味與膠彩濃彩的變化，加之熟練流暢的線條，將情感波動與社會議題巧妙融合於其中；簡維宏觀察當代生活的習慣，帶入社會批判的角度，作品曾獲第 63 屆中部美展第二名、2017 年新北市美展膠彩類第三名；賴楚穎於 2018 年同時獲全國美展、第 23 屆大墩美展膠彩類第一名及大墩獎，作品細膩、技巧層次豐富亦勇於實驗新媒材。在純熟的技巧背後，每一位年輕創作者在研究所期間，潛心研究材料的多種嘗試與美學理念上的鑽研，結合當代創作上的表現，忠實地呈現出這一代所關注的方向。

張伊雯〈雪道〉
2017　膠彩紙本　162×112cm

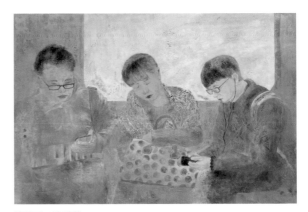

簡維宏〈無語〉
2018　膠彩紙本　97×130cm

賴楚穎〈心之所向〉
2018　膠彩紙本　138×268.5cm

黃世昌〈夢的停泊〉
2018　膠彩紙本　120×200cm

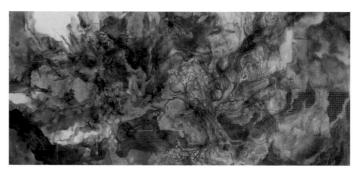

林采瑩〈回不去的生機盎然〉
2018　膠彩紙本　82×182cm

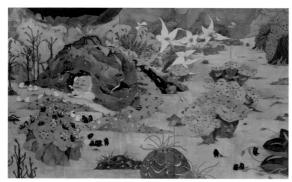

蕭余洛〈在這裡可以快樂的生活〉
2017　膠彩紙本　170×250cm

許幼歆〈漫草〉
2019　膠彩紙本　97×155cm

　　大約這十幾年來，大學畢業後，選擇在國內研究所持續膠彩畫的創作的年輕人也日益增多，而中部地區在膠彩領域的繁盛氣氛與機會，也令許多學子選擇畢業後續留在中部發展。例如東海大學美術系畢業的周欣儀（1990–）、藍寅瑋（1986–）、許幼歆（1994–）、黃世昌（1991–）、陳麒文（1991–），以及國立臺灣師範大學的花季琳（1991–）、國立臺北藝術大學的林采瑩（1992–）和從長榮大學畢業的蕭余洛（1989–）都是先後來到東海大學美術系研究所，畢業後也續留臺中。另一位林慧琪（1991–）則是在東海大學畢業後，到國立彰化師範大學美術系研究所攻讀碩士學位。

　　藍寅瑋生於臺北，他的古宅情懷，顯現在一系列表現老屋於不同時代的建築美感及語彙，2016 年曾以厚塗與堆疊技法表現古宅內暗沈的視覺和雕琢，獲第 21 屆大墩美展第一名；相較於藍寅瑋對老建築的探索和研究，同為臺北人，獲第 24 屆大墩美展膠彩類第一名及大墩獎的陳麒文，則是聚焦於生命的來去、消逝與重生中的傷痛，以模糊、孤處的空間、人與物件或動物的配置，來隱喻記憶中的情感。

　　溫和低調的周欣儀也是出生於臺北，曾獲第 33、34 屆桃源美展第一名，但謙和安靜，近期以純粹平貼整面箔所營造的空間，默默投射自身情感和對動物生命、環境關切的議題；許幼歆出生於高雄，是以長年飼養的倉鼠來進行夢想世界的建造和解脫，畫中是自身的夢想也是自己所面臨的窒礙。出生於臺中的黃世昌在大學時期就已經是得獎常勝軍，白天協助父親的修車工作，晚上努力創作。2018 年獲桃源美展膠彩類第一名，同年全國美術展膠彩類第二名以及 2019 年第一名。作品為寫生停車場上柏油路面的積水為主題，並以平整的銀箔成功製造出水面光影，反射出路旁風景，同時也藉模擬風動樹搖的各種樣態反映自己的人生和性格。

林慧琪〈圓點二十一〉
2017　膠彩紙本　80×80cm

陳麒文〈酸楚〉
2019　膠彩紙本　120×155cm

花季琳〈采采〉
2018　膠彩紙本　33×35.5cm

周欣儀〈睜睜〉
2018　膠彩紙本　72.5×91cm

藍寅瑋〈今昔交錯〉
2017　膠彩紙本　112×162cm

2017 年底獲陳進藝術文化獎第一名的花季琳，新北市人，靈感從電影、音樂和日常累積而來，人物造型優雅、作品亦富詩意的表達。蕭余洛，南投人，以工筆勾勒填彩的技法，天馬行空地營造奇幻有趣的空間，各種奇異的生物與植物，組成色彩曼妙的異質性世界；林采瑩為臺南人，則相反地以松煙、油煙墨色的墨色暈染為主來方式，表現煙霧瀰漫的空間，再帶入粗細礦物顏料營造所關心的主題。出生於臺中市，畢業於國立彰化師範大學美術系研究所的林慧琪，則藉由膠彩層層的堆積交疊，讓圓點、金屬箔、色彩之間交錯為生命跳動的力量，週而復始的循環形成無法割捨的彼此。

近期東方媒材裡的水墨與膠彩正用著現代的方式進行融合，早年的正統國畫之爭對於這一代來說，媒材的分野已經不是必要的考量。學院所培養出來的年輕優秀學子，最近一兩年也陸續成為臺灣膠彩畫協會的一員，並乘著當前社會著重年輕人發表的狂潮，以及對優秀創作者關注的眼光，再加上網路資訊量的暴增和發表平臺的交流，因應創作語言所需要的複合運用，新一代創作者漸次在創作的路上也頻頻研發出個人具辨識性的語彙。

在剛過世的前輩畫家曾得標的畫室牆上，掛著膠彩畫開拓者前輩畫家林之助的一件書法作品——「明天有明天的風吹」，鼓勵著自己和學生，也鼓勵著後人勿拘泥於原本所認知的形式，凡事謙沖、豁達、活在當下，寬容地面對時代的轉變！這不也是對於當代膠彩各式各樣活潑的發展，暗喻了創作不須固守形式，應以坦然和包容來面對各時代的演變。而這也正是膠彩媒材即使費工、昂貴、學習不易，卻能在現代如此吸引年輕創作者前仆後繼、創作不斷的原因吧！

肆、結論

林之助處於正統國畫之爭的年代，為了消弭紛爭、爭取發展的空間，因此以材質取向命名為「膠彩」（Glue Painting），在這三十幾年來，臺灣膠彩畫協會（Taiwan Glue-painting Association）從最初就使用此英文名稱（第 36 屆之前臺灣膠彩畫協會聯展畫冊使用之英文名稱），但近幾年不同專家學者對於此名稱在翻譯上的適切與否也一直有所討論。目前，中華民國文化部官方雙語詞彙中所列之英文名稱為——「Eastern Gouache」[2]，而東海大學美術系於膠彩畫的課程名稱使用的是「Asian Gouache」。翻譯的癥結點在於國外是否能明確理解此項東方媒材的特質，有待未來的研究和持續討論。

依據中部地區（臺中、彰化、南投、苗栗等區）膠彩藝術普查於此次 2019 年之研究調查分析，從收集整理資料分析發現，早期學畫者以男性居多，女性較受限制。近代美術學院或研習活動，大多以女性為主，男性反成為少數。以膠彩創作人口的活動主要核心地區的統計資料也可以得知，臺中地區的膠彩創作人口佔了總人數的 80.9%，其次依序為彰化 8.2%，南投 7.7%，苗栗 3.2%，可見臺中地區在教學資源影響下，成為膠彩畫學習的重鎮是為必然。

膠彩畫創作常見的傳統花鳥題材，仍是最為普遍且受創作者的青睞，依次為風景、人物等題材，不過受到當代藝術的影響，抽象與其他類的題材表現也逐漸增加。另外，在創作基底材方面，紙張的特性較容易表現出近代膠彩畫厚塗或是特殊肌理的層次，因為能夠乘載多樣的表現技法，所以使用紙張的創作者為最多數，其次為比較能夠呈現細緻柔美表現，同時也是古代常用基底材的絹布，再其他則依次為木板、麻布與其他類。膠彩因材料的需求漸廣，與臺灣氣候既潮濕又溫熱的問題，因而更跨領域到保存修復的專業。許多的研討會或研習活動中，對於材料的深度探討和創作技術、保存等相關問題，也逐漸成為膠彩繪畫研究的一項重要課題，這是其他繪畫種類較少關注的部分，也是膠彩與眾不同的一項重要特點。

此次研究調查結果，同時歸納出膠彩藝術在中部的蓬勃發展因素，大致上可分為以下幾個原因：

2 取自文化部網站：https://www.moc.gov.tw/information_348_45446.html（2020/07/24）

一、膠彩畫的正名

由於大陸來臺畫家與臺籍畫家的立足點不同，也缺乏互相對個別發展的理解，加上意識形態、戰後情結、文化認同、繪畫著重型態上的差異，導致兩者之間對立的情緒，再加上當時的政治氛圍與美術教育上的偏頗，更激化了兩者不平衡的發展。因而林之助提出以中性材質的命名方式，又經過 1977 年藝術雜誌的正式報導，也可以說暫緩了劍拔弩張的兩派。此膠彩畫的「正名」也終於在 1983 年開花結果，全省美展第 37 屆分成國畫、膠彩兩部來進行徵選，「膠彩畫」的名稱也就從此底定，因此「正名」可說是形塑臺灣膠彩藝術發展的重要砥石。

二、地方膠彩團體的成立

由林之助等五位膠彩前輩藝術家發起成立，謝峰生、曾得標協助奔走連署，終於在 1981 年於臺中正式立案成立「臺灣省膠彩畫協會」。透過協會每年延續至今所進行的會員聯展，有效延續膠彩的創作人口，同時鼓勵會員參與競賽，也使得膠彩在省展以至往後大型美展競賽中持續佔有一席之地。

三、學校教育的推廣

學院教育體制的建立，也為中部地區膠彩蓬勃發展打下重要的基礎，蔣勳將膠彩引進學院課程，詹前裕持續耕耘及開展。將膠彩畫從大學到研究所、從推廣教育到國際性的交流，建構完整的技法學習和學術研究層級。年年畢業後進入職場的膠彩菁英，擴展了膠彩的學習管道和創作人才的源源不絕。

四、公募比賽與畫廊藝術市場的影響

膠彩創作人口成長、創作型態及色彩的多元表現，引起了藝術市場的注目，加之近年各地方文化局、美術館等競賽項目中也漸漸納入膠彩項目，使得創作者有更多機會展現當代的思維和看法。同時學校和畫廊對於年輕創作者的推薦，或是各類型的策劃展也吸引了社會對膠彩類作品關注的眼光。尤其是由臺中市政府文化局主辦，國立新竹教育大學（現國立清華大學）李足新（1966–2019）和國立彰化師範大學陳一凡（1967–）總策劃的「藝術新聲」，每年於臺中市大墩文化中心展出，進行至今已成為每年各大專院校美術科系應屆畢業生，展現多元媒材相互競逐的最佳時機與地點。

「最近，每個星期二，溯著寒風上東海上課，儘管山風強勁而凜冽，背脊卻不因而佝僂，步履也仍然輕快，因為，我內心灼熱，我期待也相信『膠彩畫的明天會更好。』」這是林之助在第 4 屆（1985 年）臺灣膠彩畫協會的年度展覽畫冊中寫的一段序言，字裡行間充滿著對年輕學子與膠彩畫未來的期待。

由於膠彩畫所發展出的多樣化表現，重新讓創作者提出對東方媒材在現代繪畫表現中的美學思考，也引發創作者在媒材運用的探索過程中，產生更濃厚的興趣。膠彩繪畫的顏料取得不易且價格相對昂貴，未來更期待能藉著美術教育上持續推展，增加相關課程的開設與研習、深化美術史脈絡的再認識，配合時代潮流及東方美學的推動，擴充膠彩畫學習者的深度與廣度，始能真正穩定發展。在歷經臺、府展的活躍、省展的排擠與復興，臺灣膠彩畫創作者的努力在近幾年漸漸走上較為平坦的道路，看到越來越多創作者的加入以及發表舞臺的增設，我們期待膠彩畫在臺灣，可以將這項東方傳統的古典繪畫與現代的環境作結合，思考出未來臺灣膠彩畫的風格與方向。

|展期|

2020/10/10㈥－10/28㈢

09:00－21:00

臺中市大墩文化中心

大墩藝廊(五)~(七)

指導單位 臺中市政府　　主辦單位 臺中市政府文化局　臺中市立美術館籌備處

丹青耀風華

承繼
開創
膠彩藝術

作品圖錄

起始

林之助
黃登堂
林星華
趙宗冠
施華堂
謝峰生
蘇服務
廖大昇
曾得標
羅維欽
賴添雲
陳淑嬌
蔡清河
詹前裕
簡錦清
李貞慧
高永隆
張貞雯
倪玉珊

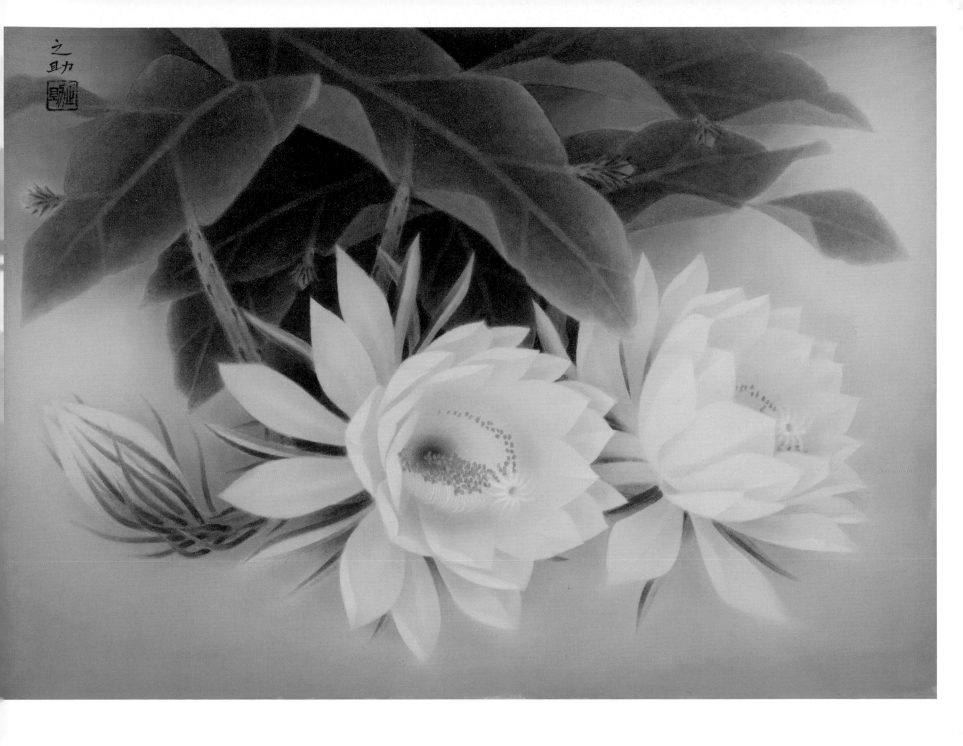

香宵

2004　膠彩、絹本　33×45cm
臺中市大墩文化中心典藏

林之助

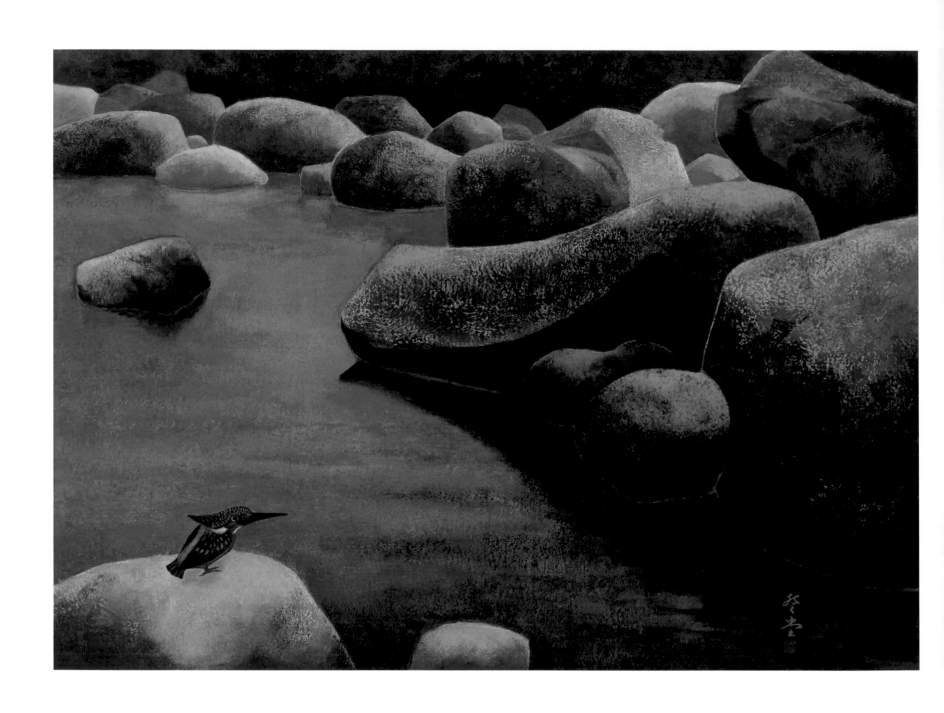

黃登堂

晨溪

約 1960　膠彩、紙本　63×90cm

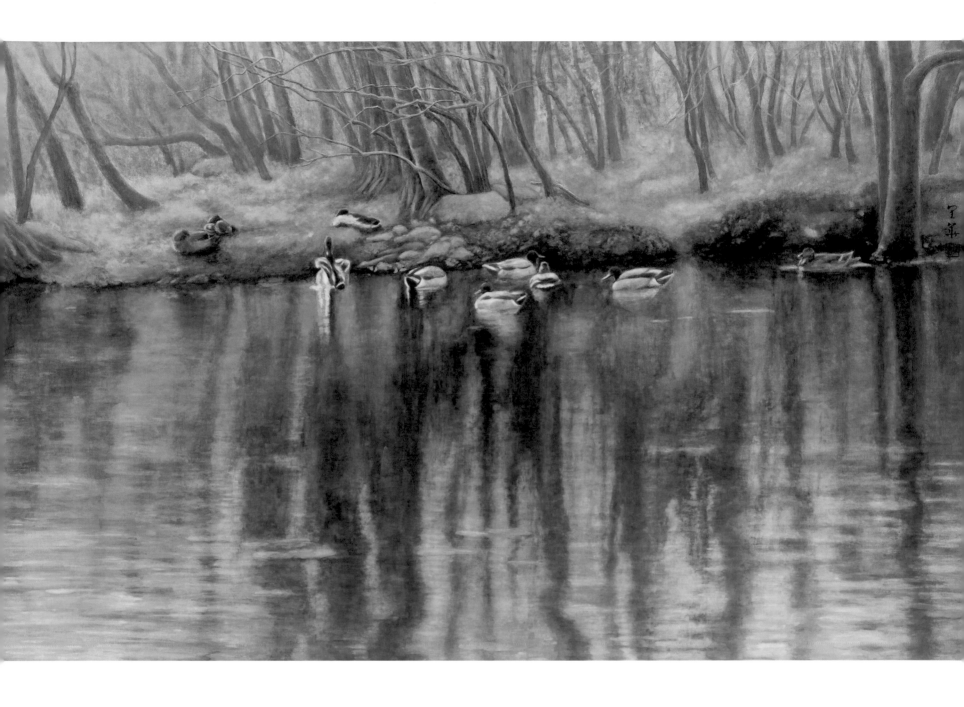

悠閒

2005　膠彩、紙本　72.5×116.5cm

林星華

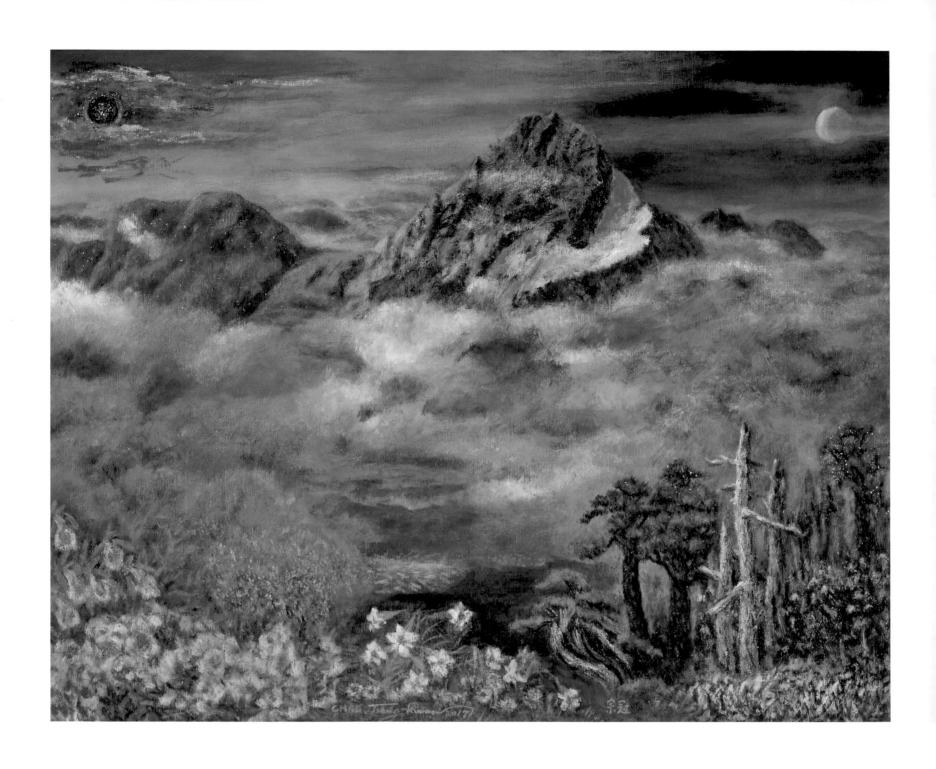

趙宗冠

金光閃閃永恆的玉山

2016　膠彩、紙本　72.5×91cm

巖

1983　水干、礦物顏料、紙本　93×130cm

施華堂

謝峰生

荷韻

1999　膠彩、紙本　72.5×91cm

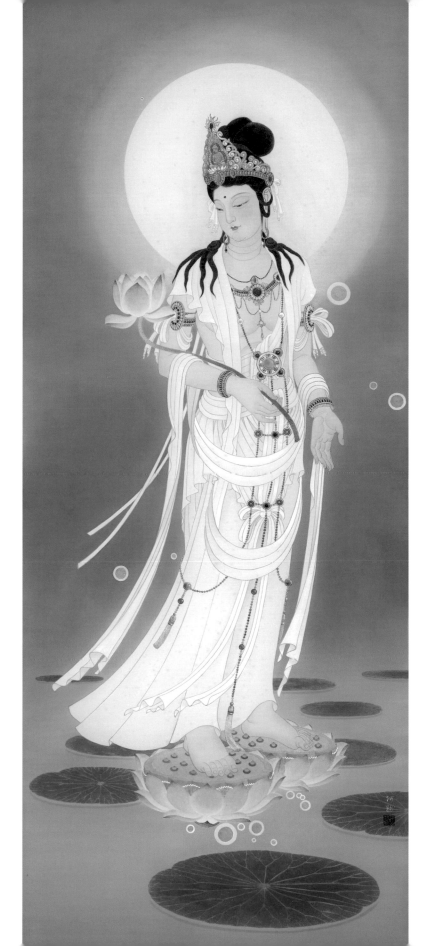

蘇服務

持蓮觀音

2000　膠彩、絹本　139.5×55.5cm

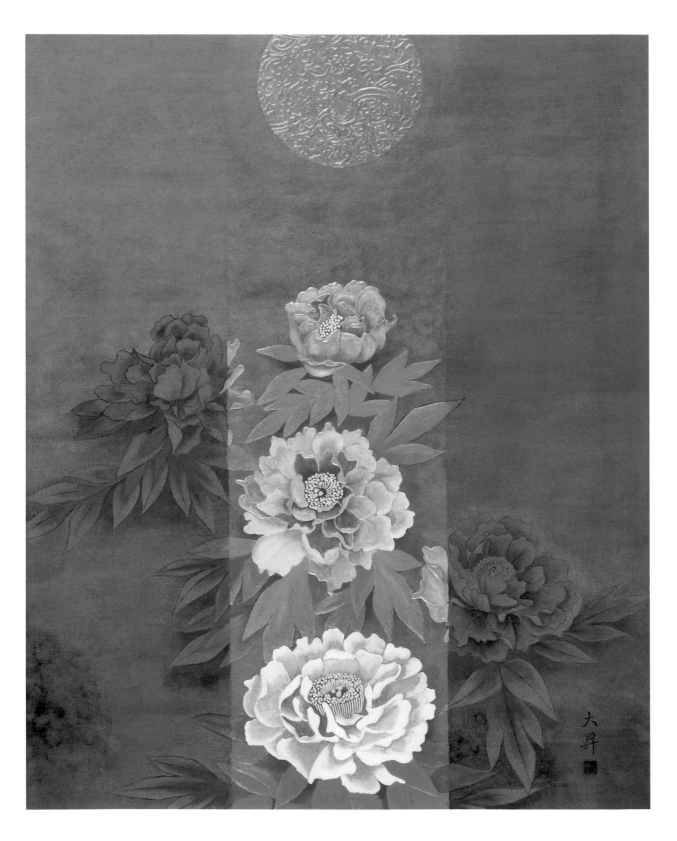

廖大昇

月下

2005　膠彩、紙本　91×72.5cm

皓月映壁

2019　礦物顏料、紙本　60.5×72.5cm

曾得標

羅維欽

綠島海域

1994　礦物顏料、水干、紙本　91×116.7cm

春泉挹山櫻

2017　礦物顏料、石英、麻布　72.5×91cm

賴添雲

陳淑嬌

彩韻

2002　墨、水干、礦物顏料、金箔、銀箔、紙本　116.5×90cm

蔡清河

天瑞

2004　墨、水干、礦物顏料、紙本　116.5×90cm

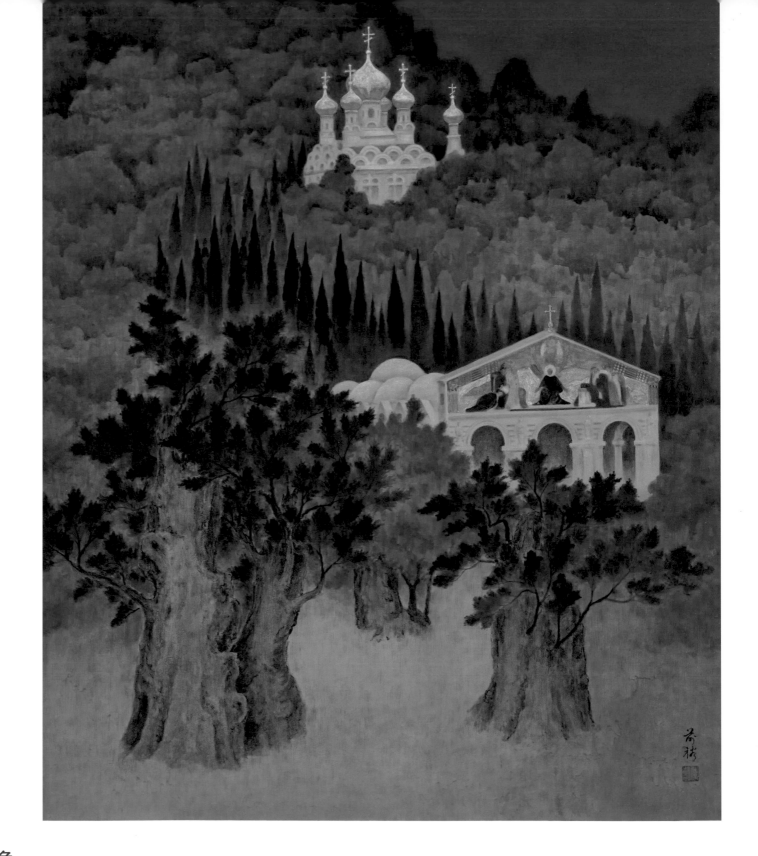

詹前裕

客西馬尼園夜色

2008　膠彩、紙本　91×72.5cm

簡錦清

映秋

2020　礦物顏料、水干、紙本　91×116.5cm

李貞慧

覓

2013　礦物顏料、銀箔、紙本　176×56cm

月河

2018 礦物顏料、金箔、紙本 90×100cm

張貞雯

奏鳴曲

2013　水干、礦物顏料、紙本　116.5×91cm

倪玉珊

生命的觀想

2015 水干、礦物顏料、紙本 73×60.8cm

承繼

江錦雲
楊玉梅
曹　鶯
張秀燕
陳騰堂
劉雪娥
李翠婷
鄭營麟
林宣余
趙純妙
陳得賜
高美專
黃美雲
羅慧珍
彭俞心
郭禹君（羲）
許璧翎
廖瑞芬
王怡然
呂金龍
林春宏
洪春成
林彥良
陳明子
林必強

江錦雲

母子

1995　水干、礦物顏料、紙本　116.5×90.9cm

楊玉梅

之魚之樂

2015　礦物顏料、複合媒材、紙本　116.7×91cm

戲

2018
礦物顏料、紙本
91×72.5cm

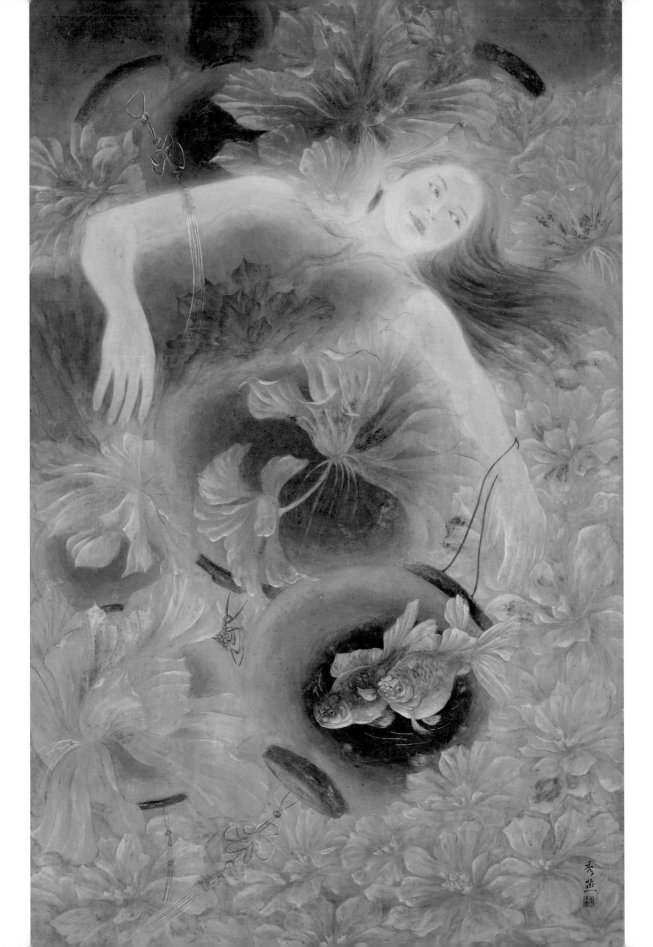

張秀燕

想望

2007
水干、礦物顏料、
金屬箔、紙本
145.5×89.5cm

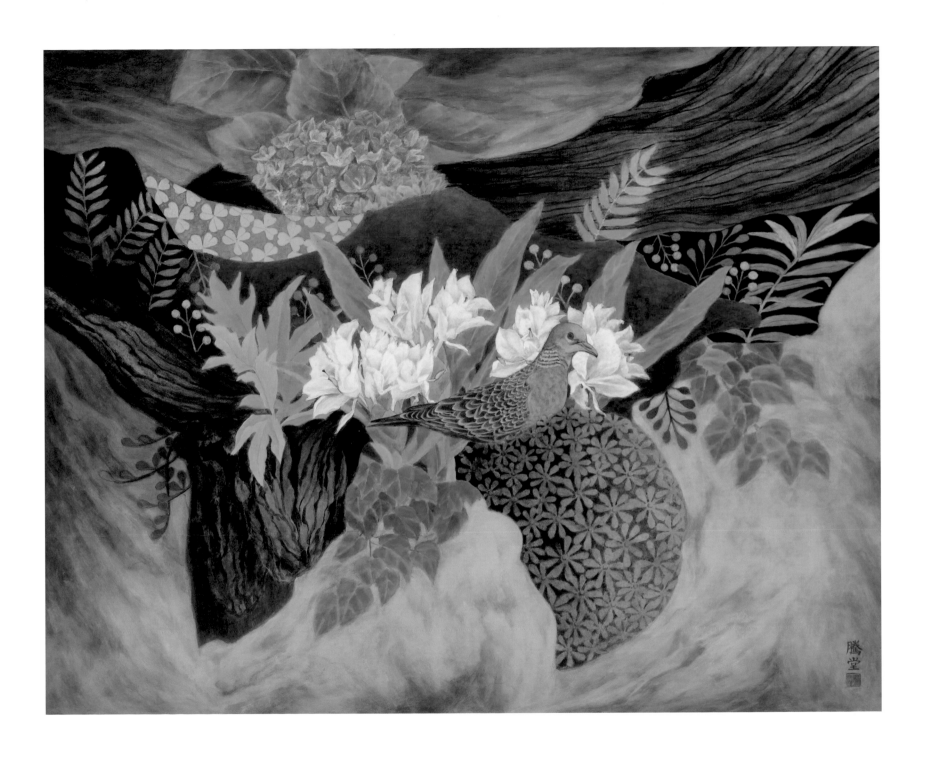

生命組曲

2015　墨、水干、礦物顏料、紙本　72.5×91cm

陳騰堂

劉雪娥

渺渺晨光

2015　礦物顏料、純金箔、紙本　68×108cm

天賦圖

2013　膠彩、紙本　121×59cm

李翠婷

鄭營麟

聽柳

2013　礦物顏料、紙本　116.7×91cm

玉山下

林宣余

2018　礦物顏料、金箔、紙本　90×117.6cm

趙純妙

談心

2016
膠彩、銀箔、紙本
91×61cm

東方睡美人 2

2018　礦物顏料、動物膠、胡粉、墨、銀箔、紙本　90×116cm

陳得賜

高美專

異域

2018
礦物顏料、銀箔、紙本
94×76cm

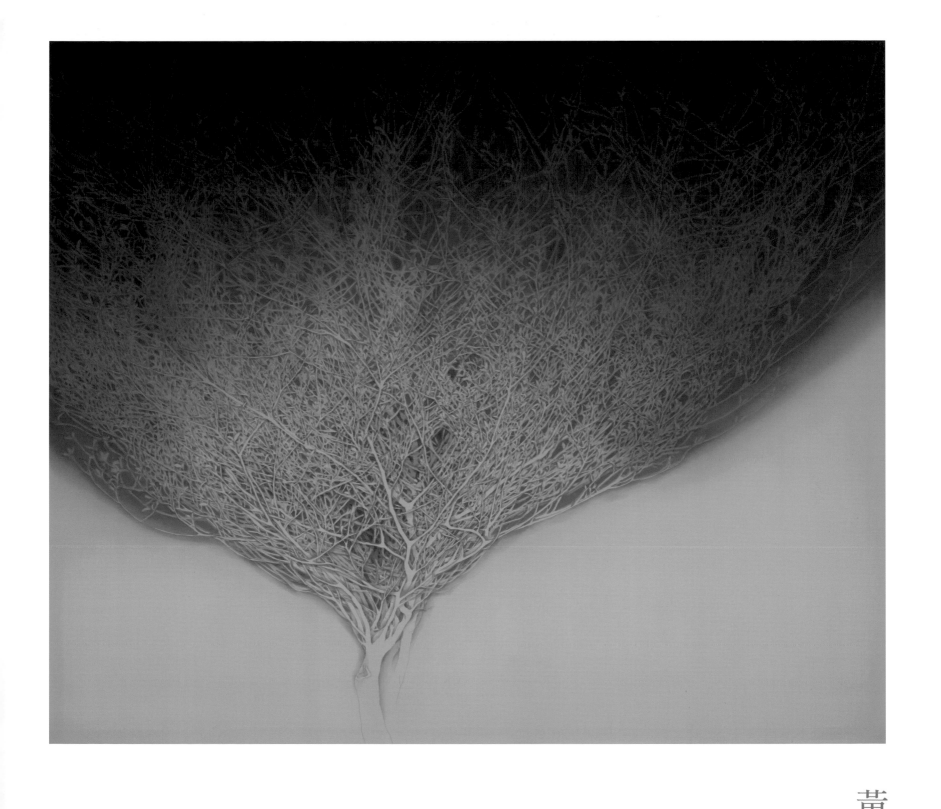

沙漏

2017　水干、礦物顏料、絹本　90×110cm

黃美雲

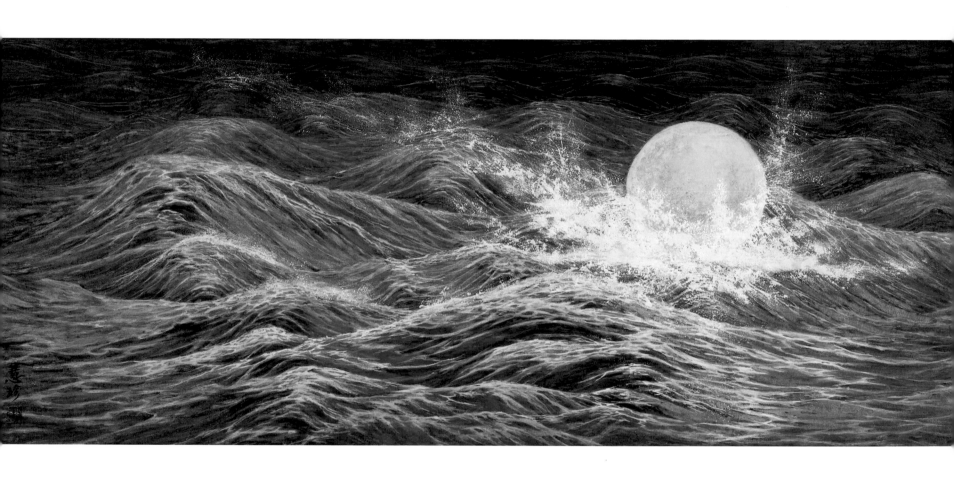

羅慧珍

心海性月

2020　親和金箔、礦物顏料、紙本　48×118cm

彭俞心

想像空間

2017
胡粉、墨、水干、
礦物顏料、紙本
121×86cm

郭禹君（羲）

富華臻祥

2017　膠彩、絹本　91×116.5cm

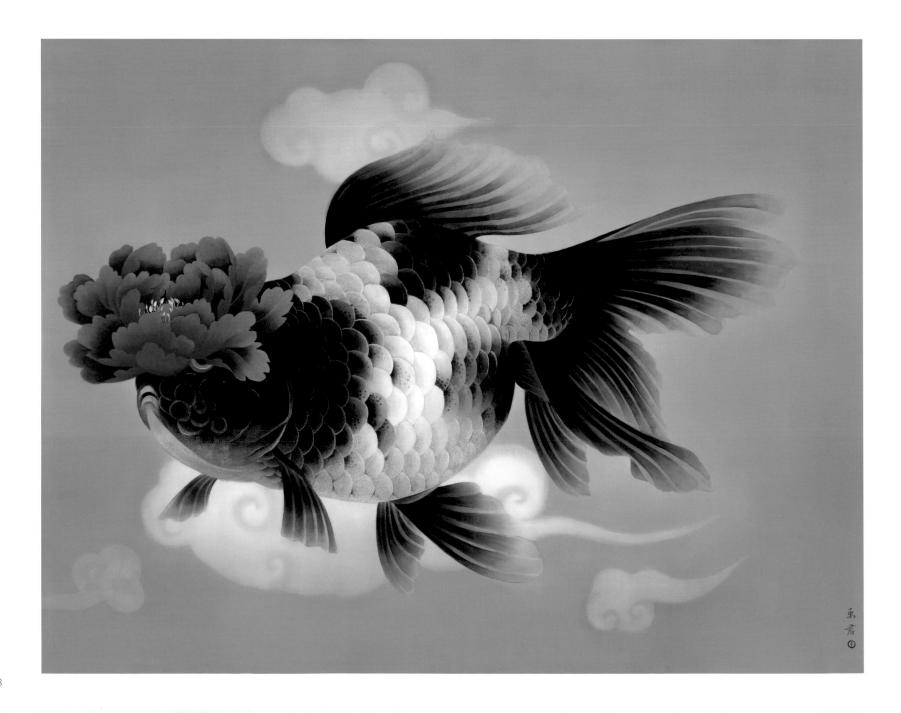

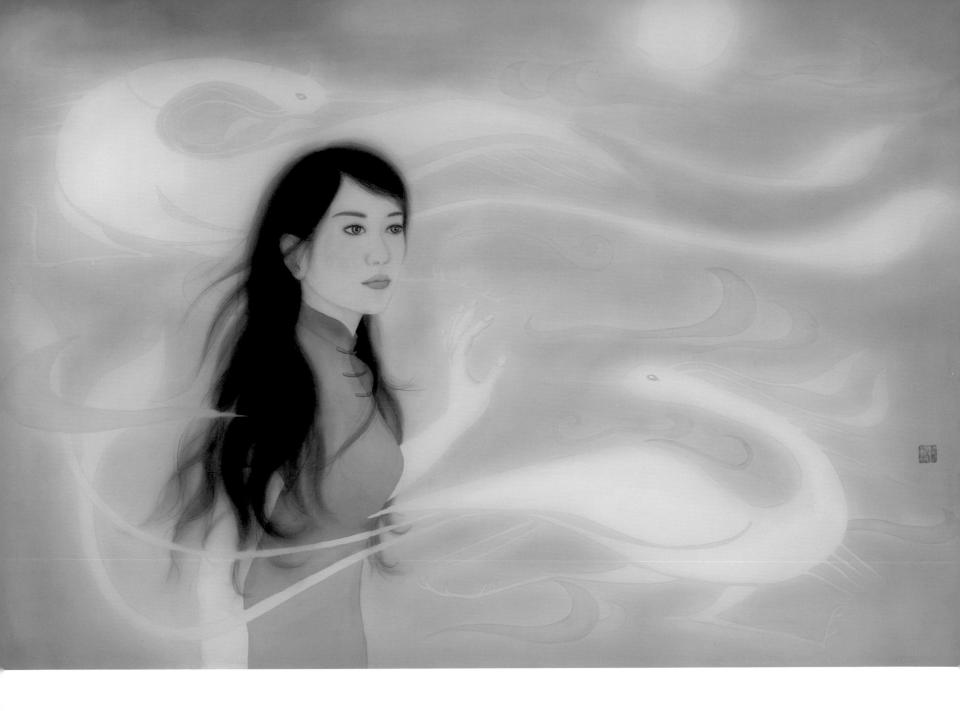

迷戀（之幻）

2012　水干、礦物顏料、絹本　86×126cm

許璧翎

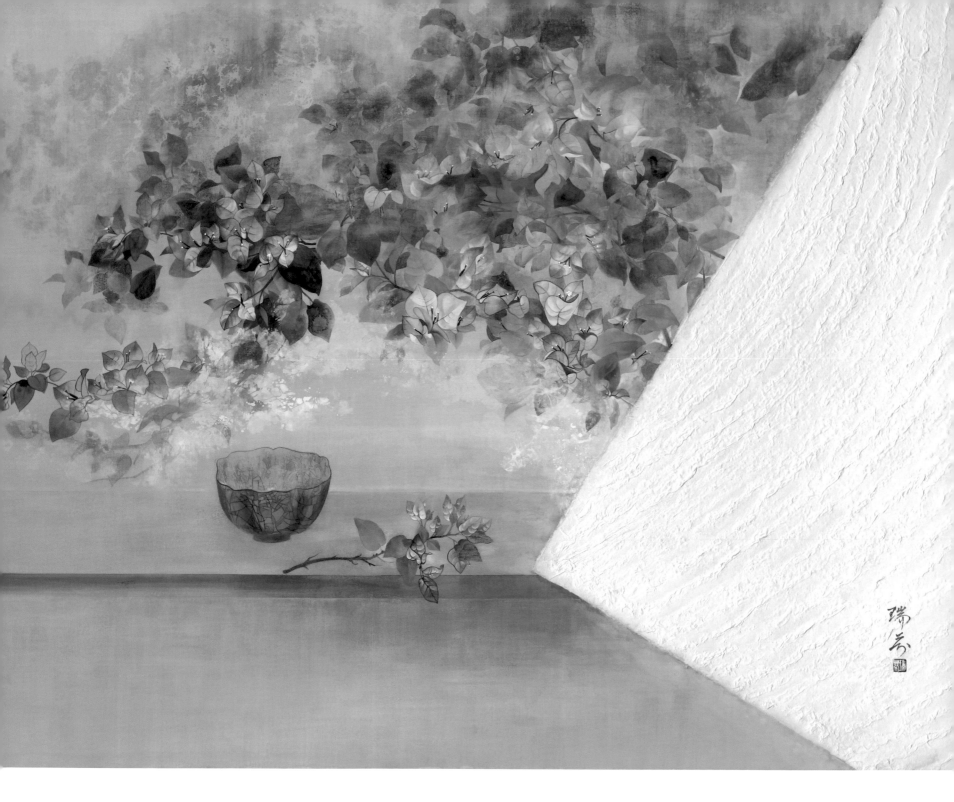

廖瑞芬

薪盡火傳

2014　膠彩、紙本　91×116.5cm

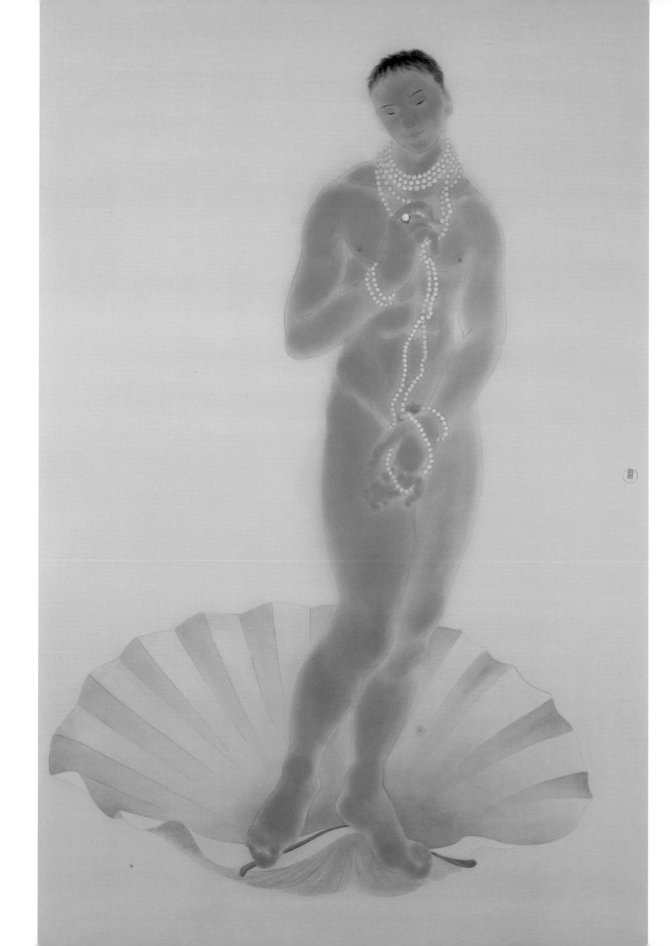

王怡然

春綺思

2003

膠彩、絹本

117×73cm

呂金龍

移動

2018　礦物顏料、紙本　100×100cm

守護

2017　礦物顏料、紙本　91×116.5cm

林春宏

洪春成

在風動飄蕩中

2013　礦物顏料、紙本　117×91cm

林彥良

飄

2010
水干、礦物顏料、
墨、金箔、紙本
146×91cm

流浪漢

2014　礦物顏料、紙本　91×116.5cm

林必强

方圓

2018

礦物顏料、金箔、紙本

116.7×80.3cm

開創

詹琇鈐
許瑜庭
張靜雯
許維穎
陳誼嘉
黃敏欽
林莉酈
黃柏維
白田譽主也
陳瑞鴻
藍寅瑋
蕭余洛
周欣儀
黃世昌
陳麒文
吳逸萱
林慧琪
林采瑩
張伊雯
簡維宏
許幼歆

詹琇鈴

景之一

2004　水干、黑箔、絹本　100×80cm

棉花糖與苗

2019　錫箔、礦物顏料、紙本　72.5×91cm

張靜雯

日常

2019　墨、水干、箔、白麻紙　72.7×100cm

Rapeseed blossoms

2015　顏彩、墨、銅粉、絹本　90×90cm

看海

2013　水干、礦物顏料、銀箔、紙本　90×90cm

陳誼嘉

黃敏欽

新綠六──一片光亮

2017　水干、礦物顏料、銀箔、黑箔、墨、紙本　72.5×91cm

烏魚寮

2016　水干、礦物顏料、絹本　85×85cm

黃柏維

喜上福到蕊香峰

2018　膠彩、壓克力、麻布　100×100cm

白田誉主也

野性流露

2016　水干、礦物顏料、銀箔、落水紙、紙本　117×117cm

陳瑞鴻

奮進者──社畜時代

2019　礦物顏料、金屬箔、紙本　116×91cm

藍寅瑋

夢現

2016　礦物顏料、黑箔、紙本　91×116.5cm

蕭余洛

進入祢的世界

2019　水干、礦物顏料、紙本　65×80cm

注視的重量

2015　礦物顏料、青貝箔、紙本　72.5×91cm

周欣儀

黃世昌

虛實之間

2018　礦物顏料、紙本　72.5×100cm

去似微塵

2019　礦物顏料、金屬箔、紙本　91×116.5cm

陳麒文

葉之森─Gathering

2018　礦物顏料、銀箔、紙本　91×91cm

吳逸萱

共生

2020　礦物顏料、洋金箔、紙本　80×80cm

林慧琪

林采瑩

即使傷透了心

2017　墨、礦物顏料、紙本　70×120cm

張伊雯

彼岸

2018

礦物顏料、紙本

145.5×97cm

簡維宏

Blue Monday

2018　礦物顏料、銀箔、紙本　72.5×72.5cm

許幼歆

甜蜜迷失

2015　礦物顏料、絹本　92×114cm

中部地區近代膠彩藝術發展簡表 製表／魯漢平

1895

中日甲午戰爭，清廷戰敗簽訂馬關條約將臺灣割讓日本。

1899

呂鐵州出生桃園大溪。

1907

林玉山、陳慧坤、陳進出生嘉義、臺中龍井、新竹香山。

1911

林柏壽出生於臺中神岡。

1913

陳永森出生於臺南。

1917

林之助出生於臺中大雅。

1923

臺中師範學校設立。

1927

臺中中央書局正式開幕，為臺灣文化運動的重要據點，二樓經常為畫家舉辦展覽。

「臺灣美術展覽會」開辦於臺北樺山小學校大禮堂（今新聞局北邊址），簡稱「臺展」。

1929

第 3 回「臺展」於臺北樺山小學校，12 月部份臺展作品於臺中公會堂展出。

1930

受霧社事件影響，取消第 4 回「臺展」在臺中展出。

1931

第 5 回「臺灣美術展覽會」地方巡迴展，3 月於臺中展出。

1932

第 6 回「臺灣美術展覽會」於臺北教育館、臺北第一師範學校展出，11 月移至臺中展出。

1933

第 7 回「臺灣美術展覽會」於臺北展出，增設「明日賞」，11 月移至臺中展出。

林玉山個展於西螺公會堂，並於新竹、臺中展出。

呂鐵州、郭雪湖聯展於彰化北斗展出。

1934

林之助入學帝國美術學校（現日本武藏野美術大學）。

郭雪湖個展於臺中圖書館。

第 8 回「臺灣美術展覽會」地方巡迴展，11 月於臺中展出。

1935

第 1 回「臺中州美術展覽會」。

1936

「現代日本畫」臺灣巡迴展，由大阪美術日報社長藤井石童主辦，3 月於臺中展出。

第 2 回「臺中州美術展覽會」，東洋畫 25 件、西洋畫 38 件。

第 10 回「臺灣美術展覽會」地方巡迴展，於臺中公會堂展出。

1937

第 3 回「臺陽美展」移至臺中公會堂巡迴展出。1 月 14 日移至臺中圖書館展出。

1938

「臺灣總督府美術展覽會」開辦，簡稱「府展」。

1940

林之助作品〈朝涼〉入選「帝國美術院美術展覽會」之紀元 2600 年奉祝展，作品刊載於美術雜誌《美之國》。

1943

臺中師範學校升格為師範專門學校。

1945

臺灣光復。

臺中師範專門學校改隸更名為臺灣省立臺中師範學校。

1946

第 1 屆「臺灣省全省美術展覽會」（簡稱「省展」）於臺北市中山堂展出，分國畫、西畫、雕塑三部。

林之助應聘擔任「省展」評審委員（連任 34 年）。

臺灣省立臺中師範學校美術科成立。

林之助受聘省立臺中師範學校，並遷居柳川西路宿舍。

1954

「中部美術協會」成立於臺中市一中大禮堂，林之助、顏水龍、彭醇士、文霽等人為創始會員，林之助任理事長。

1955

亞洲基督教聯合董事會在臺中市西屯區大度山麓創設「東海大學」。

1957

第 12 屆起「臺灣省全省美術展覽會」移至臺灣省立臺中圖書館展出。

1959

「鯤島書畫展覽會」成立，林之助、呂佛庭、顏水龍、曹緯初等 36 人為創始會員。

1960

第 15 屆起「臺灣省全省美術展覽會」，國畫分為兩部，第一部為直式卷軸；第二部為裝框，但仍合併評審，於臺灣省立臺中圖書館展出。

1963

林之助出版美術教育書籍《衣服的配色》。

1964

第 6 屆「鯤島書畫展覽會」於臺中市光復國小展出。

1968

林之助倡導美術大眾化，舉辦第 1 屆「非畫家畫展」。

1972

許深州、陳進、黃鷗波、林之助、林玉山、陳慧坤等人創「長流畫會」。

林之助提出膠彩畫名稱，為膠彩畫正名。

1974

第 28 屆「臺灣省全省美術展覽會」取消國畫第二部（膠彩）。

1977

《雄獅美術》、《藝術家雜誌》「東洋畫專輯」報導林之助提出膠彩畫名稱，為膠彩畫正名。

首次以膠彩畫為名，「全臺膠彩畫聯展」於臺北市龍門畫廊展出。

1978

林之助聯合黃登堂組織青龍出版社，出版美術教育書籍。

1980

第 34 屆「臺灣省全省美術展覽會」恢復國畫第二部，但兩部合併審查，於臺中市立文化中心展出。

1981

「臺灣省膠彩畫協會」於臺中市立文化中心正式成立，並舉行第 1 屆第 1 次會員大會，推舉林之助擔任第 1 屆理事長。

1982

臺灣省膠彩畫協會舉辦第 1 屆「全省膠彩畫展」於臺中市立文化中心展出。

1983

謝峰生、曾得標、林星華於臺中市立文化中心文英館開設「膠彩畫研習班」。

東海大學成立中南部第一所美術科系，蔣勳為創系主任。

臺北市立美術館開館。

1985

第 37 屆「臺灣省全省美術展覽會」，林之助提議將國畫第二部更名為膠彩畫部，並於臺中縣立文化中心、臺中市立文化中心、南投縣立文化中心、臺灣省立彰化社教館、苗栗縣立體育館展出。

1985

林之助接受東海大學美術系主任蔣勳之邀，首創學院開設膠彩畫課程。

「省展 40 年回顧展」於臺中市立文化中心、南投縣立文化中心展出。

1986

「林之助 70 歲師生回顧展」於臺中市立文化中心文英館展出。

「陳慧坤 80 回顧展」於臺北市立美術館展出。

1988

臺灣省立美術館開館。

1989

曾得標於臺灣省立美術館開設「膠彩畫研習營」。

詹前裕發表〈從丹青到膠彩〉於《臺灣美術》季刊。

林之助榮獲臺中縣十大資深傑出藝術家「金穗獎」。

1990

臺灣省立美術館出版美術欣賞系列叢書第八冊《膠彩畫》由詹前裕編著，並拍攝錄影帶專輯，介紹膠彩藝術。

臺灣省立美術館舉辦典藏作品展──膠彩、水彩。

1991

詹前裕獲中興文藝獎章國畫獎及中國文藝協會美術國畫獎文藝獎章。

臺灣省立臺中師範學院改隸更名為國立臺中師範學院。

「省展免審查作家呂浮生膠彩畫展」，於臺灣省立美術館展出。

1992

廖大昇獲頒臺中縣美術家特殊貢獻獎。

詹前裕率東海大學藝術訪問團赴大陸訪問，於南京博物館舉辦「東海大學美術系師生作品聯展」及座談會。

國立臺中師範學院美勞教育學系成立。

詹前裕編著《膠彩畫【美術欣賞系列叢書（8）】》。

1993

國立彰化師範大學成立美術系，郭禎祥為創系主任，聘請詹前裕開設膠彩課程。

臺灣地區前輩美術家作品特展──國畫膠彩畫展。

「省展免審查作家劉耕谷膠彩畫展」於臺灣省立美術館展出。

1994

「省展免審查作家施華堂膠彩畫世界」於臺灣省立美術館展出。

詹前裕撰寫《中國巨匠美術週刊──林之助》。

公共電視播出「膠彩畫的正名者──林之助」。

林之助監修，曾得標編著《膠彩畫藝術：入門與創作》。

東海大學藝術中心成立。

1995

林之助昇任臺灣省膠彩畫協會榮譽理事長，由謝峰生擔任第 5 屆臺灣省膠彩畫協會理事長。

「東海大學美術系膠彩畫教育 10 年展」於臺灣省立美術館展出。

臺灣省立美術館膠彩畫藏品由劉欓河館長率團，代表臺灣赴法國夏瑪利爾美術館展出。

「膠彩畫淵源·傳承及其影響學術研討會」及配合展於臺灣省立美術館展出，臺灣省膠彩畫協會協辦。

「全省美展 50 年回顧展」於臺灣省立美術館展出。

第 14 屆「全國美展」於臺灣省立美術館展出。

「中華民國膠彩畫展」於臺灣省立美術館展出。

1996

臺灣省膠彩畫協會會員至日本京都訪問日本畫（膠彩）名家上村淳之。

「東海大學美術系膠彩畫教育 10 年展」於臺北市立美術館展出。

臺灣省立美術館第二任館長由倪再沁接任。

第 50 屆「臺灣省全省美術展覽會」於臺灣省立美術館、南投縣立文化中心展出。

「陳慧坤 90 回顧展」於臺灣省立美術館展出。

韓國膠彩畫家吳泰鶴應國立彰化師範大學美術系主任郭禎祥之邀，擔任客座藝術家。

「大墩美展」開辦（1996– 迄今），第 1 屆「大墩美展」於臺中市立文化中心展出。

大葉大學「造形藝術學系」成立。

1997

謝峰生擔任第 6 屆臺灣省膠彩畫協會理事長。

詹前裕完成《林之助繪畫藝術之研究》，由臺灣省立美術館出版。

「民國藝林集英研究之 6──林之助繪畫藝術研究展」於臺灣省立美術館展出。

第 2 屆「大墩美展」，增設大墩獎，於臺中市立文化中心展出。

林星華獲臺中市 86 年度資深優秀美術家。

韓國畫家吳泰鶴與金榮芝夫婦膠彩畫展，於東海大學藝術中心展出。

1998

詹前裕主持《膠彩畫欣賞與製作》之編寫工作。

藝術家出版社出版《臺灣美術全集 20 ──林之助》。

第 52 屆「臺灣省全省美術展覽會」於臺灣省立美術館、臺中縣立文化中心展出（1998.1.1–1.15）。

第 53 屆「臺灣省全省美術展覽會」於臺灣省立美術館展出（1998.10.21–11.29）。

臺中市立文化中心膠彩研習課程開設，由簡錦清授課（1998–2002）。

1999

《膠彩畫之美──林之助》由印刷出版社出版。

行政院文建會、國立國父紀念館策劃主辦，臺中市立文化中心承辦，臺灣省膠彩畫協會、東海大學美術系協辦，謝里法總策展，舉辦「文英館策展系列──藝術的實驗與冒險（伍）臺中膠彩源流展」。

第 4 屆「大墩美展」於臺中市立文化中心展出，邀請展與徵件展分別獨立，並跨出臺中市，成為全國性的美術大展。

苗栗市立藝文中心開館。

「膠原畫會」成立。

「臺灣省立美術館」改隸更名為「國立臺灣美術館」。

2000

臺中市政府主辦，臺灣省膠彩畫協會承辦「2000 年全國膠彩畫名家大展」。

詹前裕策劃「大度山膠彩畫展」於臺中縣立港區藝術中心展出。

「大度山／記憶裏的圖像／一種實踐的可能」於臺中縣立港區藝術中心展出，並為臺中縣立港區藝術中心之開館展。

「東海大學與師大美術研究所國畫教學比較展」於臺中市立文化中心文英館展出。

「礦溪美展」開辦（2000– 迄今）。

「南投縣玉山美術獎」開辦（2000– 迄今）。

膠原畫會第 1 次聯展於臺中市大墩藝廊。

2001

曾得標擔任第 7 屆臺灣省膠彩畫協會理事長。

「東海風」膠彩畫聯展於東海大學藝術中心展出。

第 1 屆膠彩畫夏令研習營於東海大學開辦（詹前裕策劃主持 1–10 屆）。

「膠彩畫夏令研習營成果展」於東海大學藝術中心展出。

「2001・膠流・膠彩畫新風貌展」於靜宜大學藝術中心、元智大學、屏東師範學院展出。

2002

第 20 屆「臺灣膠彩畫展」於臺北市哥德藝術中心、臺中市政府文化局、臺中縣立港區藝術中心巡迴展出。

「在復古與創新之間——臺灣膠彩畫新風貌」於臺北縣文化局、臺中市文化局展出。

「詹前裕、李貞慧、張貞雯、王怡然膠彩畫聯展」於東海大學藝術中心展出。

廖瑞芬翻譯日本愛知藝大林功教授著作《膠彩畫材料與技法》，由藝術家出版社出版。

第 7 屆「大墩美展」於臺中市文化局展出，並擴大為國際性美術比賽。

2003

《家庭美術館 膠彩・雅韻・林之助》出版，由廖瑾瑗執筆，雄獅圖書出版。

第 3 屆膠彩畫夏令研習營於東海大學舉辦，首次邀請日本京都市立藝術大學竹內浩一來臺授課。

「東海大學與京都藝大教授膠彩畫聯展」於東海大學藝術中心展出。

2004

詹前裕編著《郭雪湖繪畫藝術研究專輯》。

第 4 屆膠彩畫夏令研習營於東海大學舉辦，邀請日本京都嵯峨藝術大學箱崎睦昌來臺授課。

曾得標擔任第 8 屆臺灣省膠彩畫協會理事長。

「膠織綽約——廖瑞芬、易映光、陳英文、林彥良 4 人聯展」於東海大學藝術中心展出。

「膠彩畫名家展」於淡江大學文錙藝術中心展出。

「2004・臺灣膠彩新展望」於臺中縣立港區藝術中心展出。

「臺灣膠彩畫菁英創作展」於靜宜大學藝術中心展出。

臺中市文化局膠彩研習課程開設，由陳淑嬌授課（2004–2010）。

「膠彩風華展」於臺中市立文化中心文英館展出。

2005

「臺灣膠彩畫史流研究展」臺灣省膠彩畫協會主辦，臺灣省政府、國立臺灣美術館、臺中縣立港區藝術中心協辦。

臺灣省膠彩畫協會榮譽理事長林之助榮獲第 25 屆「行政院文化獎」，2006 年由行政院頒贈文化獎章。

創價學會策劃舉辦「大地之光——詹前裕膠彩畫展」於臺中、斗六、新竹等地藝文中心展出。

第 5 屆膠彩畫夏令研習營於東海大學舉辦，邀請日本多摩美術大學中野嘉之來臺授課。

「來自東海的消息——東海美研所膠彩組校友聯展」於東海大學藝術中心展出。

國立臺中師範學院升格為國立臺中教育大學。

「東海美術系友創作回顧展——文人情境與當代視野」於東海大學藝術中心展出。

詹前裕率團至廈門大學交流、演講，舉辦美術系教師膠彩作品聯展。

廈門大學藝術學院張小鷺副院長至東海大學美術系為期一個月講學。

2006

林之助獲頒臺中市榮譽市民獎章。

第 6 屆膠彩畫夏令研習營於東海大學舉辦，邀請日本愛知藝術大學松村公嗣來臺授課。

國立臺中教育大學美勞教育學系更名為美術學系。

「千膠百魅──大度山膠彩創作展」於東海大學藝術中心展出。

「臺灣現代膠彩畫系列展」於大古文化展出。

第 60 屆末代「臺灣省全省美術展覽會」於臺中市大墩藝廊展出，並出版《省展一甲子紀念專輯》。

2007

「臺灣膠彩畫的捍衛者──林之助特展」於國立臺灣美術館展出。

「林之助畫室」登錄為歷史建築。

廈門大學藝術學院張小鷺副院長第二度至東海大學美術系，為期一個月講學。

簡錦清擔任第 9 屆臺灣省膠彩畫協會理事長。

第 7 屆膠彩畫夏令研習營於東海大學舉辦，邀請日本京都市立藝術大學山崎隆夫來臺授課。

「一花五葉──東海大學美術系膠彩教師聯展」於東海大學藝術中心展出。

「膠彩・重彩・岩彩──兩岸現代繪畫的另一個向度」於東海大學藝術中心與臺北關渡美術館展出。

「謝峰生 70 膠彩畫回顧展」於國立臺灣美術館展出。

2008

林之助於美國洛杉磯去世。

臺中市文化局出版《追求完美・永無止境──臺灣膠彩畫之父林之助》紀念專輯。

第 26 屆「臺灣膠彩畫展」於臺中市文化局、新竹縣政府文化局巡迴展出。

陳水扁總統於「林之助畫室」頒發褒揚令。

「臺灣膠彩畫之父林之助教授追思紀念會」於臺中市新民高中藝術中心舉辦。

謝峰生去世。

第 8 屆膠彩畫夏令研習營於東海大學舉辦，邀請日本東京藝術大學宮廻正明來臺授課。

「東風已來──東海美術系所膠彩、水墨教授創作展」於東海大學藝術中心展出。

「交會──東海大學膠彩師生聯展」於東海大學藝術中心展出。

「王五謝 80 膠彩回顧展」於國立臺灣美術館展出。

「文化傳承・時代優雅──郭雪湖百歲回顧展」於國立臺灣美術館展出。

國立臺灣美術館舉辦「美麗新視界──臺灣膠彩畫的歷史與時代意義學術研討會」。

2009

簡錦清擔任第 10 屆臺灣省膠彩畫協會理事長。

臺灣省膠彩畫協會與勤益科技大學共同舉辦「承先啟後——臺灣膠彩畫的過去現在與未來」國際學術研會。

第 9 屆膠彩畫夏令研習營於東海大學舉辦，邀請日本京都嵯峨藝術大學林潤一來臺授課。

詹前裕策劃「海峽兩岸膠彩‧岩彩巡迴展」於廈門市美術館與東海大學藝術中心展出，並舉辦學術座談會。

「傳承與開創——詹前裕膠彩畫展」於國立臺灣美術館展出。

「美感人生——98 年臺中縣美展」於臺中縣立港區藝術中心展出。

2010

第 10 屆膠彩畫夏令研習營於東海大學舉辦，邀請日本成安造形大學大野俊明來臺授課。

詹前裕組團赴新疆喀孜爾石窟考察壁畫，並於烏魯木齊參加「『尋源龜茲』——中華岩彩交流展與研討會」。

「平成留日臺灣『繪‧師』傳」於東海大學藝術中心展出。

「『唯美詩境』膠彩畫聯展」於華瀛藝術中心展出。

2011

「全國美術展」開辦（2011– 迄今）。

「臺灣省膠彩畫協會」正式更名為「臺灣膠彩畫協會」。

第 11 屆膠彩畫夏令研習營於東海大學舉辦，二度邀請日本京都藝術大學竹內浩一來臺授課。

「視界的遇合——水墨膠彩的視域與疆界」於國立彰化師範大學白沙藝術中心展出。

「振彩繚繞——臺灣膠彩新意象」於東海大學藝術中心展出。

詹前裕赴廣州參加「開創‧交流——臺灣美術院院士大陸巡迴展」，於廣東美術館展出。

「百年樹人——臺中美術系所教師聯展」於臺中市立港區藝術中心展出。

建國百年「膠彩畫——菁英創作展」於全球藝術中心展出。

「采風推手——曾得標知心膠彩畫展」於國立臺灣美術館展出。

臺中市立大墩文化中心膠彩研習課程開設，由羅慧珍授課（2011– 迄今）。

2012

第 12 屆膠彩畫夏令研習營於東海大學舉辦，邀請日本愛知藝術大學岩永てるみ來臺授課。

「『眾裡尋他』北京首都師範大學美術學院水墨膠彩教師聯展」於東海大學藝術中心展出。

「丹青風華——兩岸膠彩‧岩彩畫創作展」暨學術研討會於東海大學藝術中心展出。

「新生——2012 東海膠彩創作展」於東海大學藝術中心展出。

林必強擔任第 11 屆臺灣膠彩畫協會理事長。

詹前裕策劃「傳承‧歷史‧未來——第 2 屆海峽兩岸岩彩‧膠彩畫學術展」於廈門市美術館展出。

2013

第 13 屆膠彩畫夏令研習營於東海大學舉辦，邀請「日本美術展」（日展）評議員渡邉信喜來臺授課。

「承繼與開創——東海膠彩教育特展」於東海大學藝術中心展出。

「膠彩畫名家特品展」於建國科技大學通識教育中心展出。

2014

李貞慧策劃東海大學亮點計畫「新視界——東方媒材之跨域整合研究計畫」，舉辦工坊課程：「屏風製作」、「紙絹染色、流沙箋」、「膠的製作與應用」、「礦物顏料的應用」等。

第 14 屆膠彩畫夏令研習營於東海大學舉辦，邀請日本東京藝術大學關出來臺授課。

「『蘊藝』東海大學美術系碩士班膠彩畫創作展」於東海大學藝術中心展出。

「東海大學美術系膠彩畫 7 人展」於臺中全球藝術中心展出。

「『從中師到東海』——林之助、詹前裕、高永隆膠彩畫展」於順天建築‧文化‧藝術中心展出。

「臺中市美術家資料館膠彩藝術特展藝術美感教育講座」活動，由國立臺中教育大學高永隆主講「從膠彩畫的歷史、材料——談膠彩創作」於臺中市港區藝術中心舉辦。

「丹青風華——臺中市美術家資料館膠彩藝術特展 I」於臺中市港區藝術中心展出。

「LOOP 在自覺與自抉中」於靜宜大學藝術中心展出。

2015

第 15 屆膠彩畫夏令研習營於東海大學舉辦，邀請日本東京藝術大學中島千波來臺授課。

林必強連任第 12 屆臺灣膠彩畫協會理事長。

林之助紀念館開幕營運。

「文學風景中的靜謐與繁華——林莉酈 × 黃柏維雙個展」於東海大學藝術中心展出。

「聽見時空的聲音」膠彩聯展，於彰化拾光藝廊展出。

李貞慧策劃東海大學亮點計畫，集合四次工坊課程出版《新視界——東方媒材之跨域整合研究計畫 教材彙編》。

「風土之眼——呂鐵州、許深州膠彩畫紀念聯展」於國立臺灣美術館展出。

「臺中市美術家資料館膠彩藝術特展 II」（竹籬笆畫室的春天——林之助與臺灣膠彩畫協會）於臺中市港區藝術中心展出。

「臺中市美術家資料館膠彩藝術特展 III」（花繁映發——膠彩畫的學院時期）於臺中市港區藝術中心展出。

2016

第 16 屆膠彩畫夏令研習營於東海大學舉辦，邀請日本大谷大學畠中光享來臺授課。

「人文與文人——東海水墨與膠彩畫的離合」於臺北國立歷史博物館及臺中東海大學藝術中心展出。

「明日之風——林之助百歲紀念展」於國立臺灣美術館展出。

2017

國立臺中教育大學、臺灣膠彩畫協會主辦，第1屆「臺灣膠彩畫國際論壇──膠彩畫創作的區域與當代性」於國立臺中教育大學舉辦。

「再造風華──東方繪畫與天然媒材」臺日國際學術研討會，於東海大學舉辦。

「動物異想莊園」於東海大學藝術中心展出。

第17屆膠彩畫夏令研習營於東海大學舉辦，邀請日本多摩美術大學宮いつき來臺授課。

「大度山藝向──詹前裕膠彩創作回顧展」於東海大學藝術中心展出。

曾得標、林景淵編著《踢躂膠彩──臺灣膠彩畫之父林之助》，由臺中市政府文化局出版。

2018

廖瑞芬擔任第13屆臺灣膠彩畫協會理事長。

第18屆膠彩畫夏令研習營於東海大學舉辦，邀請日本愛知縣立藝術大學北田克己來臺授課。

「臺灣和日本的傳統畫材」國際學術研討會於東海大學舉辦。

「1980後的新思維──膠彩創作的可能性」膠彩展於東海大學藝術中心展出。

2019

國立臺中教育大學、臺灣膠彩畫協會主辦，第2屆「臺灣膠彩畫國際論壇──膠彩畫在臺灣美術史上的向度思維」於國立臺中教育大學舉辦。

第19屆膠彩畫夏令研習營於東海大學舉辦，邀請日本多摩美術大學岡村桂三郎來臺授課。

「人來人往──膠彩人物畫創作新樣貌」於東海大學藝術中心展出。

「岩創膠彩畫會」成立，於臺中市大墩文化中心辦理「閃亮登場──岩創膠彩畫會首展」。

「積澱過後、面對當代──膠彩大師劉耕谷紀念展」於臺中市港區藝術中心展出。

「中部地區近代膠彩藝術委託研究案」，由臺中市政府文化局委託東海大學執行。

2020

曾得標去世。

「異變詩意──黃柏維・吳逸萱膠彩創作聯展」於東海大學藝術中心展出。

「丹青耀風華──承繼・開創・膠彩藝術」於臺中市大墩文化中心展出。

李貞慧、林彥良、魯漢平編著《丹青耀風華──承繼・開創・膠彩藝術》，由臺中市政府文化局出版。

臺灣膠彩畫協會，林之助紀念館合辦「四時講座」系列活動。

丹青耀風華：承繼/開創/膠彩藝術 /
李貞慧, 林彥良, 魯漢平著.-- 初版.--
臺北市：藝術家；臺中市：中市文化局，2020.10
120面：25×26公分
1.膠彩畫 2.畫家 3.臺灣傳記 4.繪畫史

940.933 109014143

丹青耀風華

承繼/開創/膠彩藝術

李貞慧 / 林彥良 / 魯漢平　著

發 行 人｜盧秀燕

總 編 輯｜張大春

編輯委員｜施純福、曾能汀、陳素秋、鍾正光、許秀蘭、
　　　　　　王榆芳、陳佩伶

策　　劃｜臺中市立美術館籌備處

出　　版｜臺中市政府文化局

地　　址｜臺中市西屯區臺灣大道三段99號惠中樓8樓

電　　話｜04-22289111

網　　址｜www.culture.taichung.gov.tw

展 售 處｜五南文化廣場 04-22260330
　　　　　　（臺中市中區中山路6號 www.wunanbooks.com.tw）
　　　　　　國家書店 02-2518020/
　　　　　　（臺北市中山區松江路209號1樓 www.govbooks.com.tw）

執行製作｜藝術家出版社

地　　址｜臺北市金山南路（藝術家路）二段165號6樓

電　　話｜02-23886715

傳　　真｜02-23965707

執行編輯｜沈也真

美術編輯｜黃媛婷

總 經 銷｜時報文化出版企業股份有限公司

倉　　庫｜桃園市龜山區萬壽路二段351號

電　　話｜02-23066842

製版印刷｜鴻展彩色印刷股份有限公司

初　　版｜2020年10月

定　　價｜新臺幣280元

ISBN:978-986-282-257-9（平裝）